雲霄飛車為何會倒退嚕？

創意、行動、決斷力，

日本環球影城
谷底重生之路

USJの
ジェットコースターは
なぜ後ろ向きに
走ったのか？

U0048600

序章

這個字眼　我並不喜歡奇蹟

在即將完工的霍格華茲城堡前

「終於走到這一步了……」

我難掩心中油然而生的喜悅，不禁自言自語起來。一路走來各種辛酸沉重的情緒，全都在這座壯麗的城堡前煙消雲散了。

「嗯，實在太美了！」

我從園區裡最棒的角度仰望霍格華茲城堡，比任何人都先獨覽這道美景。這點福利是從事這個工作的樂趣之一。

城堡的尖塔高高聳入晴空，佔滿視野的巨大岩壁，令人愈看愈讚嘆於它的鬼斧神工。哈利波特電影裡的世界，如實重現。

照這個進度來看，城堡外圍的工程在一月幾乎就能完成了，順利的話，春天就能拆除鷹架，接著就能將工程集中在活米村。照計畫進行下去，到了二〇一四年暑假前夕，許許多多的遊客就會從全日本，不，全亞洲慕名而來。

屆時日本環球影城，將會隆重開放遊樂園產業的心血結晶「哈利波特魔法世界（The Wizarding World of Harry Potter）」。

我所任職的主題樂園——日本環球影城（Universal Studios Japan®，簡稱USJ），誕生於二〇〇一年，是一座以好萊塢電影為主題的遊樂園。開幕後，它比全球任何一間主題樂園，都還要迅速突破一千萬來訪人次，第一年的遊客甚至多達一年一千一百萬人。然而在這之後，日本環球影城的人潮卻銳減為八百萬人上下，在我就任之前的那幾年更是持續低迷，每年只有七百萬人次出頭。

我來到這裡後的三年，影城業績飆升，「奇蹟！日本環球影城起死回生！」成了各家媒體報導的寵兒。到了二〇一二年度，影城的全年集客數甚至成長至低迷時期的一‧四倍，達到將近一千萬人次，二〇一三年度預計還會往上突破。

光看數字，的確會讓人以為這是個光鮮亮麗的奇蹟。但對於站在改革浪尖上持續奮鬥的當事人而言，這看起來一點都不美妙，而且一點也不光鮮。不屈不撓、背水一戰……，那些踉踉蹌蹌的足跡，使出渾身解數，好不容易才接踵而來的絕境裡脫困，令人背脊發涼的記憶……。我腦海中浮現的，是這三年來幾乎令人發狂的、戲劇性的回憶。

我並不喜歡「奇蹟」這個字眼。外界或許以為這些成功都是「奇蹟」，但這些發生的種種，絕非偶然，而是大家咬緊牙關，絞盡腦汁尋找靈感，同心協力才達成的心血。

儘管開戰前我已勝券在握，但這三年間一路走來，仍然驚險萬分，無法預料的危機更是接

踵而至。如果這中間出了一點差錯，那我如今抬頭看見的城堡，恐怕就完全不同。不，搞不好早已走投無路，連抬頭看的機會也沒有。

每當我這麼一想，心中便感慨萬分。

主題樂園是一種極端仰賴人潮的商業模式。我雖然深信「人需要娛樂，才能生活」，但娛樂畢竟是奢侈品，不消費也不會喪命，它不像食物或日常用品一樣，有穩定的需求。景氣不好時，最先從開支中被刪除的，就是到主題樂園玩耍的支出。而主題樂園，也容易因為新鮮有趣一夕爆紅，不好玩了便乏人問津，**經常處在嚴峻的生存競爭下，簡直就是險象環生的「集客創意實驗室」。**

開幕時大張旗鼓、大排長龍，沒過幾年便門可羅雀的集客設施，在日本恐怕多如繁星。為人潮苦惱的，不只電視上介紹的大型集客設施。舉凡購物中心、商店街，甚至是住家附近的理髮店、花店、書店，都難以倖免……這些設施全都仰賴人潮。只要是以消費者為對象的零售業者，都會面臨與日本環球影城相同的煩惱。**該如何讓喜愛嘗鮮的日本消費者，長期且多次光顧？**

而日本環球影城竟然能在開幕十年、稱不上新鮮的這段時期，在安倍經濟學發酵前、通貨緊縮的谷底，一邊提升售價，同時人潮還大幅增加，起死回生……我想，我們一路走來所實踐

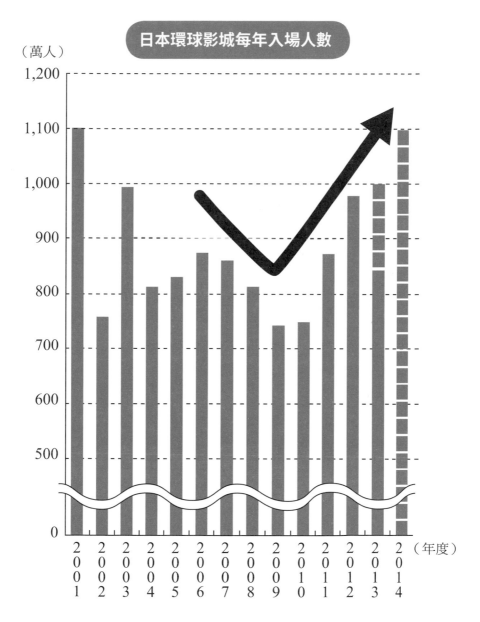

日本環球影城每年入場人數

（萬人）

1,200

1,100

1,000

900

800

700

600

500

0

2001　2002　2003　2004　2005　2006　2007　2008　2009　2010　2011　2012　2013　2014　（年度）

的核心技術，對世界上許許多多的集客設施，都能派上用場。

創意不是來自天才的靈光一現，而是從一種思考法誕生

要在日本環球影城實現「哈利波特魔法世界」，必須投資四五〇億日圓。事實上，經營日本環球影城的「USJ株式會社」是獨立的經營體系，與美國的環球影城公司沒有任何資金關係，這點常常被人誤會。對一間年營收八百億日圓的企業而言，要一口氣投資四五〇億日圓，需要相當的勇氣。大家站在公司角度想就會知道，將過半的年營收全部投資在同一筆事業上，肯定非比尋常。

何況，投資這四五〇億，還不能馬上回收利益。開幕前這三年，我們必須持續透過最少的投資獲得最多的利益。否則這個計畫就會胎死腹中。

從接二連三的險境中拉了日本環球影城一把的，是許許多多吸引消費者的奇妙「創意」。這一年來，陸續有人因為我不斷想出創新的創意，而稱讚我為「創意人」。其實真正的我，並不是這樣，我與那些總能天外飛來一筆、湧現源源不絕創意的天才相反，我的腦袋很死

板，裡頭只有邏輯與數字。

我常常想，如果當我面臨危機，總能輕而易舉想出一個點子，那我的人生肯定飛黃騰達。我一直很羨慕這樣的人。過去我的朋友與同事中，也不少人擁有「創造」的頭腦，能夠接二連三想出有趣的創意。

然而絕非創意人的我，腦袋中的某個區塊，竟也在進退維谷中，在龐大壓力下甦醒，進而為生存發想想出點子。反覆操作下，我找出了一套能精準的激盪出創意的方法。

這三年來，我從這既死板又無趣的腦袋想出來的創意，全部都是透過這套思考法而生。

而這個方法，所有人都做得到。我將這種創意思考法，稱為「創新架構」（Innovation Framework）。

不必像天才般擁有發達的右腦，只要運用常理推敲事物，發揮平凡人的優點，就能想出最棒的創意。善用這套「創新架構」，**凡人也能從天才手中奪下創意。**

而我最想傳達給各位讀者的是，**「創意」永遠是最後的王牌。即使沒錢、沒有門路，您的腦袋裡肯定也有「創意」正在冬眠，只是您並未察覺。**而我將在這本書裡，毫不隱瞞地告訴您，該用什麼方法將它喚醒。

二〇一三年十一月 森岡毅

目次

第一章

走投無路的
日本環球影城

日本人為什麼不願冒險？

大約三年半前，也就是二○一○年六月，我來到日本環球影城的營運公司「ＵＳＪ株式會社」，擔任行銷專家。在這之前，我曾在製造美髮商品的外資企業負責行銷，因此對行銷領域頗具信心，但我從來沒有娛樂業界的經驗。

我唯一與娛樂產業的連結，是從小就愛到遊樂園與主題公園玩耍。那種感動與刺激，總會讓我的心情豁然開朗，所以即使長大成人，我也老是往那兒跑。就連我到歐洲蜜月旅行時，也曾為了去主題樂園玩，特地經過巴黎。有了孩子後，孩子們燦爛的笑容，成了我新的樂趣，於是我們更常全家出動，到遊樂園與主題公園享受天倫之樂。

因為這樣的背景，我在進入日本環球影城工作前，幾乎去遍了全球主要的主題樂園。每當有人問我，你為什麼這麼愛去遊樂園？我就會回答「因為那會讓我非常興奮，心怦怦地跳個不停。」要讓心思複雜、壓力龐大的現代人抒壓並打起精神來，主題樂園的確是個有效又令人安心的妙方。

我認為，主題樂園最重要的社會價值，就在於讓許許多多的人恢復朝氣。全國的大型主題樂園，一年可以讓幾百萬人、幾千萬人的心重新振奮起來，對社會而言，這比我們經常試算的

經濟效益等天文數字，更具有意義。

與日本環球影城執行長——格連・甘佩爾（Glenn Gumpel）的相逢，是我進入日本環球影城工作的契機。

格連是將日本環球影城從破產危機中拯救出來的英雄。事實上，日本環球影城公司曾經在二○○四年，因為大阪市第三部門時代（譯註：由大阪市的非營利組織融資經營的時期。）鬆散的經營，加上接二連三的醜聞導致遊客銳減，而一度陷入困境。當時從美國環球影城邀請新的領導者——格連，他運用新的資本架構刷新經營體制，在短期內重整經營體制，僅以數年便讓營運轉虧為盈、順利上市。

格連擁有律師執照，是一名談判專家，並曾經以好萊塢為舞台，屢次克服商場險惡，如果不是他的奮戰不懈，我相信現在的大阪就不會有這種規模的主題樂園了。

當時格連正在尋找一名行銷專家當他的左右手。他透過獵人頭公司，取得了我的經歷與實際成績後，便約我面談。

由於我並不急著換工作，因此決定先看看這間公司是否真正了解我身為行銷專家的能力並認同我，再來下結論。如果他無法成為我的伯樂，那我就要趁接觸還不深時婉拒……我抱著這

樣的心情，與格連碰面了。

高高瘦瘦的他從總經理室的椅子上站起，目光銳利，一看就知道非等閒之輩。他散發出來的氣勢，就像電影【教父】中的黑手黨老大一樣。他沒有美國人的客套，甚至面無笑容，只是催促著我坐下來。

當他面向我，一開口就問了這個問題。

「你知道為什麼人們要去遊樂園玩嗎？」

我一瞬間被這問題嚇了一跳，過了幾秒才回答。

「其實我也不是很清楚。」

又過了幾秒，我緩緩補充道：

「但我知道該怎麼找出這個核心問題的答案。」

這一剎那，他露出了微笑。

「這樣啊。其實我也還在尋找答案，所以現在滿腦子都在想這個問題。」

如果當時我像個門外漢一樣，回答「為了抒壓」或是「會讓人心情振奮」，那日本環球影城肯定不會成為我大顯身手的舞台了。我聽出了他問這個問題的言外之音，他真正想說的是

「我正在尋找一名行銷高手，你認為你夠資格嗎？」

接著他問了第二道饒富興味的問題。

「你認為為什麼日本人害怕風險，不願改變？」

我回答：

「因為多數人都不了解變化的必要性。」

我停頓了一會兒，繼續補充。

「日本當然也有人不是這樣，而我很遺憾你並不知道這件事。」

我的態度仍是一貫的自信，因為我很清楚，他在問「你能挑戰風險，帶領公司迎接巨大的改革嗎？」

他凝視我的眼睛好一會兒，隨即伸出手說：

「拜託你來，無論如何請你一定要來。」

他堅毅的眼神射中了我的心。一股強大的力量，瞬間擄獲了我內心的某塊地方。於是我不由自主握住了他的手。

我所面對的「最大勁敵」

我發覺格連對我抱持著強烈的「改革的期待」，這讓我感到相當焦急。老實說，我原本打算趁換工作的空檔，稍微喘口氣休息一下，但又怕一進公司一定會被他考倒，所以只好拚命思考「到底該怎麼辦，才能讓這座主題樂園成長？」

於是我趁著進公司前的時間，先依自己的方式開始構思。既然由我親自操刀，那就要將日本環球影城，變成比我至今去過全世界的每一座主題樂園，都還要優質的樂園。我是認真的。

我理想中的夢幻樂園，是一座「能觸動人心」，讓許許多多人充滿朝氣」的樂土。將強烈的感動，帶給眾多的人，讓樂園裡充滿人潮。我認為這是一個正確的思考方向。畢竟就當時的集客數量來看，環球影城還有很多努力的空間。

其實日本環球影城即便陷入一年七百萬人次的低谷，以集客設施而言仍是日本第二，規模在全球也是不容小覷，但，進公司前，身為一張白紙的我，突然湧現了一個疑問。

明明曾經能吸引一一〇〇萬人次，為什麼之後卻一直停留在七百至八百萬人次？

關於這點，公司內許多人都將過錯歸咎於開幕隔年發生的好幾項負面新聞，認為那讓日本環球影城信譽掃地。

例如依照好萊塢的慣例（按：指園區部份之表演及設施依好萊塢慣例而非日本法令規定）使用過多炸藥，因此被大阪地檢署查獲、建設時誤將工業用水與部分飲水機相連接……這些事件在當時透過媒體鬧得沸沸揚揚。

因此許多員工都認為，是因為那些事情的影響，才導致第二年以後的遊客數量驟減。那麼反過來思考，若沒有那些醜聞，應該就能維持住更高的集客水準。

但，真的是這樣嗎？

分析行銷數據是我的專長。正因為累積了豐富的經驗，因此當我得知當年的情況後，便直覺地認為，持續好幾年大規模的人潮縮減，肯定有哪裡不對勁。

一般來說這種情況，並不是受到某件事情一時的影響，大多是在結構上就有著削弱潛在需求（消費者欲望）的龐大阻礙。

為了找出原因，我查閱了更詳細的數據。從我辭去前一份工作的二〇一〇年五月半，到六月進入日本環球影城工作這中間的兩週，我徹底研究市場數據、消費者數據、營運相關資料，

以及各間可以當作參考指標的競爭公司的檔案，用我自己的方式，試算了好幾種模擬預測需求，看看這座環球影城，原本應該可以飛得多高、多遠。

最後我導出了每年至少可持續吸引一千萬人潮的結論。那麼究竟為什麼，會掉到七百萬至八百萬人呢？

為了解開這個疑問，光分析數據已經不夠了。我必須實際跑一趟影城，以消費者的角度深刻了解這間主題樂園帶給大家的體驗價值，再以行銷的觀點彙整問題。

因此在那之後的兩週，我不只動頭腦，還走了很多路。

像白紙一樣，沒有先入為主觀念的我，抱著解開疑問的想法在影城裡踱步，不一會兒便找到答案了。我立刻發現了幾個嚴重的問題。

我看出了必須與之對戰、使之改變的「最大勁敵」。這個勁敵，是像日本環球影城這種要求技術與品質的公司經常會遇到的。

明明有高超的技術，大家也都懷抱著熱情與理想、拚了命在做，為什麼會經營不善？明明打造了優質的商品，為什麼就是不熱賣？我想，日本有不少技術取向的企業，都有這樣的煩惱。這與當時的日本環球影城面臨到的是同樣的問題。

方向錯誤的執著

我認為，為了技術而提高技術、為了品質而提升品質，根本一點價值也沒有。真正有價值的，是對人有用的技術與品質。

當然，對工作執著、想把凡事做到最好，並沒有錯。如果這是為了正確的目的，那將會是一股強大的力量，但若目標偏離了，不要說沒有意義，就連新創意的芽都會被摧毀，最後脫離市場，只能自己悶著頭猛做而無法突破。

例如，在我進公司以前，環球影城的秀「小飛俠之夢幻島」中曾經出現一艘海盜船，工藝家們花了非常多的金錢與時間，完成了超高品質的復古塗裝（製造髒汙，呈現經年累月風化質感的寫實特殊塗裝），結果最重要的遊客反應竟然是「海盜船實在太破爛、太老舊了，而且很髒」，評價並不好。

復古塗裝這種高難度的技術，對於提高遊樂園的品質而言是必要的，問題是投入這項技術究竟是為了什麼？很明顯，目的已經偏離了，甚至與消費者的價值觀產生了落差。

這種「方向錯誤的執著」，就是日本環球影城原本可以發揮的實力被削減的元兇，一想到

多少工作人員的心血就這麼付諸東流，我感到無比沈痛。如果讓這麼多工作人員的執著繼續擺錯地方，那肯定會變成很恐怖的敵人。

像這樣修正公司與消費者間想法的落差，就是行銷根本的使命。我暗暗發誓，「一定要和這個敵人拚了，改變這間公司。」

但這個敵人實在棘手。因為它非但不是惡意造成的，甚至每個人都還以為，方向錯誤的執著是正確的。他們被過去成功的經驗束縛了，害怕打破前例。企圖改變的人，在組織內幾乎都會被當成敵人，何況是要讓一名寡不敵眾、沒有實際作為且尚未贏得人心的空降主管來實施改革呢？因此我必須擁有強大的能量，以及能承受打擊的堅定信念。

於是我下定決心，我該做的事情，就是修正工作人員錯誤的執著，將有限的營運資源，正確轉換到提高消費者所能感受到的價值上。若能順利進行，向來態度誠懇、做起工作不敢有一絲懈怠的環球影城的傳統第一線執行力，將會在容易帶來商業效益的地方爆發，如此一來，工作人員們的辛苦便值得了。

三段式火箭構想

我在進入日本環球影城前，便針對這座主題公園的問題，再三思考能突破困境、讓公司飛躍性成長的戰略，並擬定幾種假設。最後，想出了能讓公司大幅成長，且成功率高的策略。

「飛躍性的方法」肯定伴隨著風險。但為了讓公司突飛猛進，跳脫以往結構上的制約，奮力一躍，無論如何都是必要的。

當時的日本環球影城，當然也免不了因公司規模而導致設備投資受限的命運。若要一口氣跳到我所設定的終點有困難的話，那就用階段性方式（雖然就結果來看，這些階梯非常陡峭）來確實往上爬。我準備了三個能大幅改變公司營收結構的「新遊戲規則」，名為「三段式火箭」，透過周詳思考的先後順序展開階段性計畫，就能讓公司在設備投資有限的情況下維持資金運轉，使公司成長。

火箭的第一階段是吸引遊樂園產業最大的客群，同時也是日本環球影城長年以來的弱點

——「家庭」。

其次運用家庭客群賺得的資金，打造「某種驚天動地」的巨作，吸引遊客從千里之外慕名

而來，使公司擺脫過於依賴關西人潮的集客特性，就是接下來要發射的第二階段火箭。

等到獲得更龐大的利益後，就能發射第三階段的火箭了。第三階段的目的，在於以科學經營管理為基礎，有效經營公司，再將這些專業知識運用到不同設施上，使公司日新月異。

我並不認為上述的階段性策略有任何突兀之處，畢竟許多快速成長的組織，都是按照這個方式前進的。

例如，過去只是尾張國的戰國大名織田信長，也不是一朝一夕就稱霸全國。而是先統一、穩定尾張，再取下美濃，最終一統天下。我認為，是否從一開始就擬定明確的「階段性」策略，並分配經營資源，將會大幅影響目標的成敗。

二○一○年七月，我在公司首次發下豪語，決定進行一場可能賠掉整間公司的大冒險。

那是我進入日本環球影城第二個月時發生的事。我在六月時前往美國奧蘭多環球影城視察，親眼目睹了當月才剛開幕的「哈利波特魔法世界（The Wizarding World of Harry Potter）」的原型（試作模型）……。

在與日本環球影城結緣以前，我就是個無與倫比熱愛遊樂園的人，幾乎全世界的指標性樂園，我都去過。所以我也很清楚，市場上主題樂園的品質水準，最高能到哪裡。

唯有這裡，就是比其它頂尖的品質還要更出色。

這裡有著在任何主題樂園都難以見到的，對枝微末節的執著！仔細盯著城牆上的岩石紋理，會發現上面附著著青苔，房屋櫛比鱗次、煙囪微微扭曲，每一幕街景都很真實。就連每一塊磚頭上的裂痕與歪斜、貓頭鷹糞便流下的地方都經過一番考究！這裡簡直濃縮了環球影城藝術家們的靈魂與心血，品質之高令人匪夷所思！那將小鎮與城堡如實重現的龐大規模中，竟沒有一處不是精雕細琢。所以，我才會沉浸在這哈利波特的世界裡，恍恍惚惚、難以自拔……

當我第一次坐完「哈利波特禁忌之旅（Harry Potter and the Forbidden Journey）」，震驚得合不攏嘴時，坐在隔壁的兩位十歲出頭的哈利波特迷女孩，已經感動地大哭了起來。對她們而言，這座遊樂設施，就是帶她們實際穿梭於書中與電影裡的魔法世界，使其身歷其境的魔法裝置。

我的直覺告訴我「就是這個！第二階段的火箭就是它！」我還記得當時有多麼振奮。

這股要將哈利波特火箭射向空中的興奮感，一直到我概算出發射所需要的資金為止，一共持續了五天，那真是一段非常新鮮、甜美的日子（笑）。

是的，當時我還欠缺建造遊樂設施及主題樂園必要條件——那就是根據品質與規模來拿捏

成本的知識與直覺。儘管這是我進公司後才接觸的工作，所以無可厚非，但……有些事果然還是不知道比較幸福（笑）。

當我聽到最少要花四百億日圓時（實際上是四五〇億日圓），我簡直嚇得魂飛魄散。緊接著，我開始不斷地動腦，細節我已經記不清楚了，但我永遠記得，那年的六月、七月、八月，是我人生中最忙碌、最耗腦力的「地獄般的三個月」。

這三個月內我完成的工作，就是將「三段式火箭」的每一階段到底是什麼給找出來。我反覆進行數據模擬與分析，試圖找出該用什麼方法才能讓投資分配與資金流動維持健全，最後終於如願以償。

在後面的章節，我將分別詳述它們的內容，不過在這裡想先提一下，當時我找到的「第一階段」與「第二階段」的答案是什麼。

首先，身為新遊戲規則的第一段火箭，就是以最快的速度，建造能長期吸引一家老小家庭客群的新家庭遊樂區（現在的環球奇境），並趕在二〇一二年春天開幕。

——透過這項政策，就能大幅改善環球影城的收益結構，藉此儲備資金，讓第二階段的火箭

——具備從全日本、亞洲吸收人潮實力的「哈利波特魔法世界」，於二〇一四年度內開幕。

為此，幾乎所有的設備投資預算都集中在上述兩項，而這兩年以外的二〇一一年與二〇一三年，則必須以低成本的創意想辦法熬過。這個計畫的強弱就是那麼極端。

或許還有其它的辦法吧，但我心中所想的最佳策略，就是將經營的資源集中在這兩段火箭。「環球奇境」與「引進哈利波特主題公園」，是我在進入公司後同時提出來的，也是我為了實現戰略，絞盡腦汁才想出的最初方案。

九局下半兩出局無跑者

我第一次向執行長格連提及「三段式火箭構想」與建造哈利波特主題樂園的想法，並試圖說服他，是從奧蘭多環球影城回國後，花了數週想定說詞後的七月。

一開始格連非常反對，一副「除非跨過我的屍體否則想都別想！」的模樣，格連以外的幹部也幾乎全數反對，只有當時的營運本部長願意支持初來乍到的我，以及這個瘋狂的夢想。

當時格連與其它幹部全都不斷說著「你瘋了」，其實這是再正常不過的反應。畢竟投入一筆與經營規模「不相符」的投資，除非投資人瘋了，還能作何解釋？然而，即使這是一筆瘋狂

的投資，仍然有其背水一戰的戰略性價值存在。

而身為數據及行銷專家的我，也對這場冒險勝券在握。我用了三種不同思考模式的需求預測法小心驗證，才終於下了這個決定。哈利波特主題樂園在日本肯定會成功，不論是三年前還是現在，我都信心滿滿。

問題反而是確定投入四五〇億後，從二〇一〇年至哈利波特主題樂園開幕的這「三年的路程」該怎麼走。既然我們必須將營運的資源集中在「哈利波特魔法世界」與新家庭遊樂區「環球奇境」這兩項計畫上，那我們又該如何挺過哈利波特開幕前的這三年（二〇一一年度、二〇一二年度、二〇一三年度）呢？

即使二〇一二年度可以靠第一階段的火箭「環球奇境」生存下來，二〇一一年度與二〇一三年度又該怎麼辦呢？這兩年皆無法靠數十億日圓的新遊樂設施維持人潮，僅能運用極少量的投資，來超越往年的人潮，而且還得讓遊客心滿意足。

只要有一步走偏了，公司就得在哈利波特樂園尚未開幕、成本還沒回收的情況下，持續支付四五〇億日圓，這會使公司的資金流動暴露在更大的風險下。那麼即使我們想讓三段式火箭升空，也會在下一個引擎發動前失速，即便下一個引擎再強，火箭也會當場墜落。

「沒錢、沒人、沒時間，而且火箭必須一一發射成功！」

哈利波特開幕前的每一年、每一季的活動與計畫，都必須算無遺策，一步都不能走錯，正確來說是不容有錯。這種一丁點錯誤都不能犯的悲壯感，時常沈重地壓在我肩上。

但我知道「只能拚了！只有這條路可走了！」唯有極端的抉擇與集中的砲火，才能讓「哈利波特魔法世界」這麼了不起的傑作，建在這種經營規模的主題樂園裡。為了讓日本環球影城公司突飛猛進，我認為這是最容易成功的選項。

一回過神來，我們已經處在九局下半兩出局無跑者的狀態了。

「接下來全部的打擊席次一定都要打到球，即使是再壞的球，也要不被三振，一定要上壘，在哈利波特來之前，撐給大家看。」

這就是我抱持的覺悟。

第二章

沒錢怎麼辦？把創意擠出來！

我們不需要「只有電影」的狹義主題樂園！

我在準備換工作時，曾透過網路與雜誌，蒐集大量有關日本環球影城的評論與意見。

絕大多數的意見，都認為日本環球影城之所以經營不善，原因出在「偏離了電影主題樂園」。

格連擔任執行長後，為了重振經營，導入了凱蒂貓、芝麻街、史奴比等卡通人物，還舉辦了與電影八竿子打不著關係的電子花車「魔幻星光大遊行」。格連雖然不是行銷專家，卻擁有商務人士敏銳的嗅覺，他的想法是，不能只靠大白鯊、恐龍、戰鬥機器人這類恐怖的東西，也要增加可愛的卡通人物或夢幻美妙的內容，才能大量吸引女性遊客。

然而，卻有許多人認為日本環球影城變得不倫不類，用強烈批判的眼光，質疑「日本環球影城不再是電影主題樂園了」尤其開幕當時熱愛環球影城的電影愛好者，更是批評不斷，事實上，連大半的員工也都這麼認為。

明明跟電影無關，公司還願意砸錢，根本就是本末倒置！而且集客數量也不見好轉，一定是因為偏離了「只有電影」的初衷，應該盡早修正軌道。事實上當時也有許多幹部、員工，熱切地期待擔任行銷職務的我，可以將公司拉回正軌。

在這樣的氣氛之下，我進公司的第一件事情，就是向公司內猖獗的強敵「方向錯誤的堅持」下戰書。將「以好萊塢電影主題樂園起家」的日本環球影城重新定義，以利長期生存。

換言之，就是**讓日本環球影城這個品牌，破除「電影專賣店」的表象，蛻變成「集結全球最棒娛樂的選品店」**。

我不知道這麼做會遭受多少責難，但是無論如何，一開始我一定得這麼做。

因為「只有電影」的主題樂園，實在太狹隘了，根本沒有必要。

我先與格連和高層們開了一場小型會議，接著又與幹部和中階主管開了一場大型會議，極力說服他們，屏棄「只有電影」的主題樂園。

我永遠忘不了，當我說完這番話後，氣氛有多麼凝重。我彷彿看見空間逐漸扭曲，那一幕，就像人類突然被外星人襲擊，所有人都失去了語言能力一般。

我知道多數人內心並不服氣。但我相信結果會證明一切。因此最後，我在所有員工出席的一年一度大型會議上，發出宣言：

「日本環球影城今後不再是『電影專賣店』」！因為侷限在電影，是不必要的，更是錯誤的

方向。今後我們會將日本環球影城打造成一個，以集結全球最棒娛樂為宗旨的「選品店」品牌！

被「差別化」誤導的執著

不論稱讚或批評，所有熱情粉絲對於日本環球影城的指教，我們都心懷感激地接受。然而，網路世界上常見的「自認為很懂行銷」的網友，那滔滔不絕、一口咬定日本環球影城會完蛋的論調，卻令我不敢恭維。

他們的主張是，「如果無法專注在電影上，日本環球影城就無法與迪士尼樂園做出區隔，遊客就絕對不會賞臉。」雖然這麼說不太有禮貌，但我還是要說：「哈，只會紙上談兵的鍵盤行銷還真多啊。」

「專注在電影」這個策略本身就有重大的瑕疵。在日本，為什麼日本環球影城，非得和迪士尼做出區別不可？

何況，日本環球影城與東京迪士尼樂園，並沒有客層上的激烈競爭。這數年間日本環球影城的業績成長比例急遽攀升至兩位數，而東京迪士尼樂園不但毫無受到影響，遊客數量也很穩

定提升，這不就是證明嗎？

畢竟東京與大阪之間，橫亙著交通費這條「三萬日圓的河川」，雙方的市場劃分得很清楚。跨過這條河川朝彼岸而去的人，就環球影城來看，根本不到所有遊客的一成。

那日本環球影城到底該採取什麼樣的策略？難道要為了與業界的巨人迪士尼樂園做出區隔，而刻意選擇關西的小眾市場來做嗎？不覺得愚蠢至極嗎？

我認為，行銷是一門唯有透過實戰才能累積經驗的學問。只從書本裡讀到理論，就一馬當先往前衝的行銷人員，很容易盲信、耽溺在「差別化」這個好聽的戰術裡。如果過度堅持差別化，就會本末倒置，丟失原本的目的。

這就跟剛剛開始學西洋棋的人，容易一味追求如何讓心愛的騎士華麗進攻，而離「勝利」的根本目標愈來愈遠一樣。這種擺錯地方的堅持，如果不是親上戰場、累積實戰經驗，是很難察覺的。

我相信，做生意最重要的關鍵，就是正確找出本質上的目的。至於策略與戰術，則可隨著目的自由改變。

我真的很喜歡電影，到日本環球影城總是百玩不膩……。如果像我這樣的電影愛好消費者

有著「足夠的人數」，足以成為市場，那麼「只有電影」的主題樂園也是策略選項之一。

然而，現實並非如此。如果日本環球影城甘願成為一間每年只能吸引四百萬名遊客的遊樂園，那麼只專注在電影倒也無妨。但實際上，這種程度的人潮，並不足以維持日本環球影城這巨大主題樂園的營運。

雖然對於「只想要電影」的人很抱歉，但我還是認為「只有電影」是行不通的，而最大的原因就出在這裡。倘若堅持「只有電影」，即使喜歡電影的人一年可以來十次，也不代表會有十倍的消費金額。

猜猜看，人在享受娛樂時，電影佔的比例有多高？當然這有各式各樣的指標，不過大體而言，答案是「約一成」。換句話說，如果日本人在一年內會進行十次娛樂性消費，那麼就會有九次，都不是看電影。

當然，即使只有一成，在眾多娛樂選項中，電影仍然獨占鰲頭，電影可以說是娛樂產業中最強大的。因此若要硬挑一個，選電影絕對沒錯。但這仍然無法掩去它只佔娛樂需求一成的缺點。

平心而論，有人規定我們一定要放棄九成，只選擇其中一成嗎？我認為，娛樂產業的使命

就是帶給人們活力，而電影，也不過是其中一種形式罷了。

不論是電影、動畫、遊戲、演場會，都只是形式上的不同。隨著時代更迭，往後也會陸續產生新的形式，帶動新的流行。就像江戶時代的主流娛樂是歌舞伎，形式與現在也不一樣。

當然，人對於不同的形式一定存在著好惡，但是將娛樂區分高下、高談闊論，不是很奇怪嗎？例如一口咬定「電影是高尚的，動漫與遊戲排在其次。」就讓我敬謝不敏。您不認為，娛樂的價值不在其形式，而是取決於「感動的程度」嗎？

從這個角度來看，建立一個只依靠單一形式的品牌，對我而言實在不高明。倒不如擴大範圍，為品牌畫出一張能汲取廣大娛樂世界活力的設計圖。重要的是帶給遊客感動，為他們帶來朝氣，而不是限縮於單一的形式。

日本環球影城是集結全球最棒品牌的「選品店」

經我判斷，堅持「只有電影」的品牌策略，不但沒有必要，還非常沒有效率。全球最棒的娛樂並非只有電影，其範疇是更廣泛、更龐大的。舉凡戲劇、漫畫、卡通、遊戲、音樂、運動，都是非常棒的娛樂。這些領域本身，其實也只不過是為了達到「讓人感動」這項目的而存

在的形式。電影雖然能帶來美好的感動，但能帶來美好的感動的，卻不只電影。

因此，我認為日本環球影城在塑造品牌時，不該侷限於電影形式，而應堅持娛樂的初衷——「感動」。我希望將日本環球影城打造成不是「電影專賣店」，而是一間包含電影與其它娛樂，「從全球網羅令人最感動、最佳品牌的選品店」。要堅持的不是形式，而是感動。我的策略，就是打造一個能創造感動，堅持「娛樂品質」的招牌。

這種品牌概念與時尚精品店「BEAMS」相當類似。「BEAMS」店內不只有賣原創商品，還有各式各樣不同領域、品牌的商品，但它們全部都保有BEAMS堅持的「品質」。只要來到這裡，就能親身體驗到最高品質的娛樂，令人忍不住讚嘆「太棒了！」為了能在電視上持續打出這樣的宣傳廣告，我認為，讓公司內的人感受外部期待的眼光，乃是必要之舉。

抱著這樣的想法，我決定將日本環球影城新的品牌宣傳詞，定為「將世界最棒呈現給你。」朝著「讓公司內外都能重新認識日本環球影城」邁進。

日本環球影城決定放棄「只有電影」的堅持了。但電影今後也會是這裡的主軸，並且持續下去。 我們雖然否定了「只有電影」，但往後「以電影為主」的娛樂設施仍會陸續興建。反過來說，為了打造好玩的電影遊樂設施，支付高額的成本，我們勢必得仰賴電影以外的娛樂品

牌。

那些誤會我，認為我厭惡電影，蓄意破壞日本環球影城的人，曾經多次匿名寄信給我，要我「不准破壞電影主題樂園！」但我也有話要對他們說：

「日本環球影城之所以能蓋出哈利波特主題樂園這麼棒的電影設施，就是因為被你們拒之門外的航海王、魔物獵人、艾蒙、凱蒂貓等電影以外的遊樂項目努力賺錢，才得以完成！」

現在的日本環球影城，是非常謹慎在挑選品牌的。不論是動畫還是遊戲，一定得是全球首屈一指（這與能否吸引人潮呈正相關）。而比那更重要的是，**如果讓日本環球影城經手，是否能讓他們發揮獨特的品質附加價值？**我們能夠處理的範圍有多少？如果無法讓我們發揮應有的品質，那就跟任何一座主題公園或遊樂園裡的東西差不多，日本環球影城的招牌也就建立不起來了。因此，只要沒有勝算，我們就不會用該品牌，在影城裡做任何事情。

由於我們肩負著為遊客帶來「將世界最棒呈現給你」娛樂的使命。實際上，能夠跨越上述兩道門檻的品牌並不多。動漫大概只有「航海王」，遊戲則是「魔物獵人」，這類擁有強大粉絲、世界觀與品質都很出色的作品。

不了解我們想法的人，批評我們「最近的日本環球影城真是大雜燴」這完全是錯的。我們

沒錢也能創造感動！

進公司沒多久，我就迎來了忙碌的高峰期。為了讓公司內部同意興建哈利波特主題樂園，我在不斷分析數據的同時還得處理另一項重大緊急的專案。

那就是構思「十週年策略」，擬定戰術與創意，並讓策略付諸實行。讓沒有資金的二○一一年度，也就是環球影城的第「十週年」順利渡過難關。

「二○一一年度正好是值得紀念的第十週年，但我們沒有足夠的資金，而老闆仍對我們寄予厚望（集客數與前一年相比上升8％）。各位，我們該怎麼辦？」

在行銷部門，我對著負責專案企劃的部下說道。那一年（二○一○年春天），日本環球影城導入了以宇宙為主題的室內雲霄飛車「太空幻想列車」，但到了六、七月時，卻發現集客效率並不佳，而我對他們說這番話時，正是六、七月。

太空幻想列車是為了極力提升遊客滿意度而打造的雲霄飛車，但集客數量並未達標。這使得原本希望太空幻想列車的光芒不只能照耀二○一○年度，還能持續庇佑二○一一年度的行銷

部成員們，心裡蒙上了一團巨大的烏雲。

由於之前蜘蛛人與好萊塢美夢——乘車遊（高性能雲霄飛車）的成功經驗，使不少員工滿心期待，認為「做列車一定會成功」。當時，橫跨三年計畫的設備投資資金，有泰半都用來投資太空幻想列車，但進行起來卻不順利。而我正好是在這時候進公司的。

「十週年卻沒錢。該怎麼辦？」

剛從外資企業跳槽過來的我，對於這時舉手積極發言、提出點子的人非常少（不如說幾乎沒有）的公司風氣感到非常驚訝。

提點子，對於思想比較接近目標消費者，腦筋也靈活的年輕人來說，應該不是太難的事情。何況行銷部門的工作本來就是構思創意，但當時，不論我等多久，都沒有人提出嶄新的創意。

看來日本環球影城公司，並沒有以個人為起點，來改變事物的風氣與文化。儘管大家都是腳踏實地、認真工作的人，卻沒有意識到自己肩負著構思天馬行空創意的使命，似乎多數人都認為，努力完成被交付的工作才是使命。

就我觀察，他們認為創意與指令，全部都是由上級所指派的，這種習以為常的文化，形成

了公司的風氣。

這時我才親身體會到，面試時格連劈頭對我說的那句「日本人害怕風險，不願改變」真正的含意。

他們雖然絞盡腦汁拚命想出了幾個想法，但都說不上具有創新性。

當時的十週年企劃團隊中，有一名部下年紀比我大，卻是個追星族，對年輕人喜歡的事物很有興趣，對娛樂也瞭若指掌。於是我不斷拋點子，給這位擁有豐富資訊的員工，並在他的協助下，一起擬定了各式各樣的十週年企劃。

已經沒有時間了。我只能親自出馬了。

我在構思創意時，一定都會先整理深入思考所需要的必要條件。我還留有當時思考的筆記，以下將那些必要條件全數列舉出來。

一個創意必須滿足哪些條件，才能成為十週年慶的保護傘？

1 讓消費者認為「既然是十週年，一定有過去不曾有過的特殊體驗」，讓消費者更加期待。

2 接受度必須夠「廣」，大人、小孩都喜愛。

3 公司已經沒有預算來投資新設備，因此必須完全不花營運資金。

4 善用影城既有的資源，想辦法全年度都有新聞焦點。

我與團隊思考了好幾個能夠滿足這四項條件的答案，首先確立了「日本環球影城十週年慶，快樂驚喜！」這個概念。

「快樂驚喜！」的意思「十週年非常特別，不論何時來，都能體驗到意想不到的興奮與驚奇。」為了傳達這個主題、確立大家的認知，我們邀請了不論男女老幼都喜愛的藝人Becky擔任十週年大使，並邀請樂團GReeeeN創作十週年主題曲。

到此為止算是大致底定了，但仍有一個重要議題懸而未決。

那就是，我們根本沒錢，要怎麼實現「快樂驚喜！」？想要達成比去年人潮多8%的目標，若沒有將「快樂驚喜！」付諸實行的策略與創意，絕對死路一條。

這讓我陷入了煩惱的深淵。我必須把「快樂驚喜！」所需要的創意條件列舉出來……。以下就是我當時原封不動的筆記。

十週年慶「快樂驚喜！」各項內容的必要條件

1 不需要額外的設備投資費用。

2 緊貼「快樂驚喜」的概念，創造「驚喜」。

3 擴大目標消費族群，提高遊客滿意度與集客數量。或者強烈吸引特定粉絲族群，充分吸引人潮。

當時我所想到的，能滿足右邊條件的創意如下……。

- 強化街頭氣氛表演（Atmosphere Entertainment），在影城中呈現「快樂驚喜！」
- 在影城各處設立十個左右的「錯覺藝術」（利用人眼錯覺繪製而成的作品）。
- 讓當時悄悄進行的「航海王舞台劇（ONEPIECE PREMIER）」透過電視廣告大量曝光。

街頭氣氛表演的強化，並不需要額外投資設備，因此歸結起來勢在必行。如果該項支出無法從固定費用中撥款，就只能用變動費用（人事費用）來支付，想辦法撐下去。

當時的日本環球影城，並不是很重視遊客在路上會偶然遇到的街頭氣氛表演。但我認為當遊客在遊樂設施與遊樂設施間移動時，碰到街頭氣氛表演，會讓遊客的心充滿驚喜。如果能改變作法，讓效果變得更好，就能大幅提升遊客的期待度，達到「快樂驚喜！」字面上的效果。

十週年時開發的、最具代表性的強化街頭氣氛表演，非「街頭快閃音樂（Flash Band Beet）」莫屬了。內容是，看似正在值勤的工作人員，突然演奏起樂器，其他工作人員手中一塊跳，也過來一起演奏樂器，接著再將圍觀的驚訝遊客（事先安排好的專業表演者）拉進來一塊同樂，在精彩的樂器演奏下，暗椿們紛紛隨著音樂起舞，一回過神，已經變成一個頗具規模的舞蹈與音樂表演了。

其實這就是當時還鮮為人知的「快閃族」。然而這裡的快閃族，與電視、網路上常見的業

餘表演層次完全不同，日本環球影城只用一流的專業表演者，極度要求品質，是非常精彩的娛樂表演。由於快閃並不會事先預告，而是在路上突然開始，遊客們自然會感到新鮮驚奇（快樂驚喜！），覺得「咦！發生什麼事？」

調查結果顯示，這項街頭快閃音樂表演，創下了驚人的遊客滿意度，滿意度甚至比一般規模的遊樂設施更高。

即使不花錢，也能透過創意，創造出感動！這就是「快樂驚喜！」的宗旨。我將這強大的街頭氣氛表演安排在影城的各個角落，讓遊客「每次來都有不同的驚喜」，讓他們覺得十週年慶值回票價。

錯覺藝術在當時也沒有那麼多人知曉。而我正是看了市場分析，發現親眼見過錯覺藝術的人比例非常少，才提出了這個點子。我從全球聘請一流的錯覺藝術家，以影城內的角色與建築物為主題，幾乎每個項目都為其設計出新的錯覺藝術作品。

光用肉眼看，那樣的錯覺就夠令人驚喜了，但我真正看上的，是用手機、相機拍照時，那驚人的錯視效果。這一定會變成超棒的「攝影景點（影城內的拍照景點）」！尤其日本人特別喜歡拍照，走在影城內，發現到處都有能拍出驚奇照片的景點，那種「快樂驚喜！」的感受就

工作人員突然開始奏樂!?街頭快閃音樂

10週年慶的錯覺藝術。利用人眼錯覺,設計出壯觀的裝置!

會更深刻。

園區內多數的錯覺藝術，都是設計成「參與型」，讓遊客能加入照片中以完成此一藝術作品。因為我認為比起客觀的欣賞圖片，親自下去體驗，絕對更有趣。就這樣，十週年的園區內，除了充滿意外與驚喜的街頭氣氛表演以外，約有十處地點也設立了錯覺藝術拍照點。

航海王！助我一臂之力！

再來就是十週年慶的主角，漫畫界最強大的品牌──《航海王（ONE PIECE）》了。

擴大目標消費族群，打出能讓消費者產生共鳴的概念，藉此大範圍吸引人潮（相對的人潮密度也會低一點），是主題樂園，以及大型集客設施常用的策略。然而所謂的目標族群，並不僅僅代表它的粉絲層就是狹隘、特定的。有些品牌擁有的粉絲群，數量是非常龐大、驚人的。

進公司後，我立刻著手調查，是否有這種強大的品牌能使用。當時我腦中浮現的是航海王。

這在當時，可是漫畫單行本累積銷售兩億冊的最強動漫。

「就是它！一定要讓航海王在園區內舉辦活動。」

我興奮地自言自語。不料，一旁的部下竟尷尬地對我說：

「那個，呃……，已經有航海王了。」

「什麼？」

我驚訝得合不攏嘴，園區內竟然已經有航海王了！原來日本環球影城從數年前開始，就會舉辦夏季限定的實境秀「航海王舞台劇」（將航海王的世界立體化、真人化，並由專業演員演出的劇場）。

我真的嚇了一大跳。為什麼我從來沒有注意到？原來是因為這個活動根本不曾大肆宣傳，而是「悄悄」在進行。但是為什麼要這樣偷偷摸摸的呢？因為決策者被「電影主題樂園」的魔咒給捆綁住了，因此無意識地避免大幅宣傳動漫作品。當然，據調查結果顯示，這個表演的知名度非常低。

我在那年夏天，實際觀賞了航海王舞台劇，而我非常確信：

「這場秀一定會爆紅！」

為了讓喜愛航海王的粉絲們感動，舞台劇運用了好萊塢的舞台技術與影像技術，嚴密地規劃整場秀，讓觀眾心滿意足。日本環球影城的航海王舞台劇，是內行人才知道的高品質表演。

因此我馬上下定決心，以關西地區為主播放電視廣告，讓更多航海王的粉絲知道這個超棒、令人讚嘆的表演，吸引更多遊客蒞臨現場。

畢竟當我比照航海王的粉絲推估人數，及其實際的知名度後，立刻知道日本環球影城的航海王劇場其實是大材小用（但這也是一個轉機！）。如果明明很有潛力，知名度卻低，對策就是持續進行活動，直到知名度提升到一定的水準。如果夏天表演的場次能再多加一點，一定可以有更多的人帶來朝氣。而對於那些數量龐大、不知道航海王劇場的人而言，日本環球影城有超棒的航海王秀這個大新聞，一定可以變成很棒的「快樂驚喜！」。

我二話不說，將當時已經有六十集左右的航海王漫畫一口氣買下，在孩子辛勤的解說下一一看完。DVD也全數欣賞完畢，並了解動畫中的醍醐味了。我想了解的，不只是裡面的故事與世界觀，還包含了粉絲們的心理，究竟大家是被航海王的哪裡所吸引，什麼地方對於粉絲們而言特別重要？

如果無法用粉絲的角度看待航海王，那就什麼都不用說了。我不但做不出有趣的表演，也無法設計出僅僅十五秒的電視廣告來抓住粉絲的心。努力做完功課後，我決定投入比往年都還要高的製作費在航海王劇場，並且用立體光雕等日本環球影城的先進技術，讓表演的品質更上一層樓。

如此一來，十週年計畫便定案了。這是完全沒有使用新設備投資預算、資金極度匱乏的十週年，是影城開幕以來極為罕見、完全沒有新大型遊樂設施的一年。

以「充滿『快樂驚喜』的一年即將展開」為訴求製作的電視廣告，由Becky主演，並以非常高的完成度製作完畢。隨著這支廣告的事前調查，以及遊客來訪意願數據的出爐，我對航海王劇場愈來愈有信心。

「這樣下去應該沒問題。因為我們已經蒐羅了許多很棒的創意，相信即便沒有新遊樂設施、也能吸引遊客，讓人潮數目比去年高出8％。」

當然，實際執行時沒有人知道會發生什麼事。在這個主題樂園業界，沒有什麼事是肯定的。但我依然把那個患得患失的自己隱藏在內心深處，並且斬釘截鐵地對周圍喊話：「一定沒問題，保持信心，繼續前進！」我必須鼓勵大家要正面、積極。

我們所走的每一步都是正確的！如果不這麼想，就無法在現場抬頭挺胸的去實行（實際的企劃，在這裡指表演與活動的品質）。我內心深處的軟弱與擔憂，絕對不能被周圍的人發現，我必須非常肯定地帶領大家前進。

緊接著，時間來到了二〇一一年，背水一戰的十週年慶活動終於要開跑了。

然而正當序幕揭開時，我內心深處的擔憂竟如惡夢般實現了⋯⋯。

十週年慶活動開始就滑鐵盧。改變因地震的「自我約束」氛圍！

十週年慶活動終於在二○一一年三月三日盛大展開。第一週人山人海，遊客滿意度也很高，使我對這一戰愈來愈有信心。

直到三月十一日，我在日本環球影城會議室，感到一陣天搖地動。地震維持了好一會兒，我趕緊離開會議室，緊急停止遊樂園內所有的設施，確認工作人員是否適當疏導遊客，確保遊客安全。

當時電視上的畫面令我怵目驚心、喘不過氣。東北的城鎮被海嘯吞噬了。由於地震很大，我還以為震源位於大阪附近，原來是在東北海岸，這次地震之嚴重，連距離那麼遙遠的大阪，都能感受到如此強烈的搖晃……。

之後我以確認園區內的安全為最優先，看著電視上接二連三的慘況，忍著心痛，緊急擬定日本環球影城對災區的支援計畫。

然後，隔天開始，遊客就不再來環球影城了。

我的腦袋唰地一片空白。人們因為好幾萬人失去寶貴的生命，在巨大悲傷的衝擊下，根本

沒心情在遊樂園歡笑。這種服喪的氣氛我感同身受，因此我知道在心情緩和下來之前，這種狀況無可避免。

然而，別說遊客現在不來，往後人潮只怕會愈來愈少。畢竟除了東北與關東的遊客心情低落以外，關西的遊客同樣也很難過，加上核能外洩的影響，國外遊客根本不敢來日本旅遊。來自外國的預約幾乎全數取消。從外國人的角度來看，核電廠事故與福島和大阪的距離無關，反正都是在日本發生的。

人潮銳減的情況進入四月仍不見好轉，全日本都籠罩著一股「自我約束」的氣氛。就計畫來看，我們的十週年慶才剛開幕，一瞬間就損失了幾十萬名遊客。

不論由誰來看，發生這種規模的損失，都知道想在十週年達成原本的集客目標，根本是癡人說夢。相信十週年慶一定會成功的企劃小組，人人心灰意冷，但畢竟國內發生了這麼嚴重的災難，苦悶無處宣洩，導致公司內部陷入了一種複雜、沈重的陰霾裡。

即使如此，我也不願放棄。不如說，我不能夠放棄。我來到這間公司後，已經發過誓，一定要在哈利波特完成以前，連續擊出安打。

了讓格連與股東們採納我擬定的公司成長策略，為不論睡著或醒著，我的腦袋滿滿都是該如何讓關西自我約束氛圍煙消雲散的念頭。我不斷

思考著該追加什麼樣的措施，才能讓失去的數十萬人、這幾近絕望的數字，在十週年慶剩餘的期間內填補回來。

我搜索枯腸、絞盡腦汁，連虎牙都賠掉了（當時我思考得太專心，不小心撞上園區內的街燈，牙齒就掉了）。我在園區內踱步，滿腦子都是這件事。每天早上照鏡子，也會暗示自己「一定有什麼是可以做的！只是你沒發現而已！」我用這種阿Q心態安慰軟弱的自己，然後每天在園區內徘徊、思考。

我還對行銷部所有的成員下達指令：

「如果我們不能推出至少四個，集客規模與航海王並駕齊驅的措施，不要說十週年慶失敗，連公司都會破產。按照三一一大地震與核電廠事故後的人潮趨勢，再這樣下去會很危險。你們所有人，想破腦袋也要把點子立刻生出來！」

在大家的努力下，許多點子陸續出爐，其中不乏不錯的創意，但都沒有新穎到足以逆轉形勢。而時間卻一分一秒地流逝。

我截斷這股自我約束的氛圍，讓大家對於「去日本環球影城玩抱持肯定的態度」，一定需要注射某種興奮劑。漸漸的，我開始對這種打算永遠沉浸在自我約束氣氛中的日本感到疑惑。

看著各地活動因為自我約束紛紛取消，個人消費也降到谷底，我心中萌生了一個念頭：其實災區以外的地方，更應該振作起來，撐住日本的經濟！沒有限電危機的關西，難道沒有義務挺身而出，為日本加油打氣嗎？

我滿腦子都在思考，日本環球影城的使命「為人們帶來朝氣」能不能與某些措施結合？一般而言，碰到這種情況都會打出強力且具有即效性的促銷，但我們究竟該以什麼樣的切入點來推出優惠，又該以什麼樣的形式實施？我滿腦子仍然不斷思考這件事情。

當時我歸納出的必要條件如下：

❶ 能改變自我約束的氛圍的事。讓受到地震衝擊而隱隱作痛、那敏感細膩的日本人的心，接受「從關西開始，讓日本恢復元氣！」的想法，並且予以肯定。要注意不能讓人反感，否則會招來反效果。

❷ 能在（十週年慶祝活動）第一季剩餘的一個半月裡（從黃金週後到六月底為止），吸引與航海王並駕齊驅的人潮。

❸ 不需要追加的營運費用（設備投資費用）。

我想到了幾個能滿足❷與❸的創意，但最大的難關還是❶。這項策略的關鍵在於改變自我

約束的氣氛。只要這點沒控制好，消費者就會持續自我約束，那麼不論打出什麼策略，集客效率都會過差而以失敗告終。那麼日本環球影城的傷口——瀕臨死亡的資金流動，就會持續擴大。

到底該怎麼做，才能讓大家迅速建立「對，我們應該從關西開始，幫助日本打起精神！」的認知呢？就在我持續煩惱的某一天，偶然聽見幹部成員在閒聊：

「大阪府首長橋下徹先生，以前不是曾經提案，希望大阪府的國小學生全部都能來日本環球影城玩嗎？當時還很認真考慮這件事……」

這畢竟只是舊事重提，如果我先前沒有讓那三個條件根植在腦海裡，這一瞬間恐怕也不會靈光乍現吧。

我想到了！能滿足條件❶的創意，終於被我想出來了！

我立刻擬定「從關西開始，為日本加油打氣。日本環球影城將免費招待關西孩童，讓大家漾開笑容。」的概念，並且評估遊客數。同一時間，我也開始說服公司內部，讓他們願意採用兒童免費的方針，來改變目前的氣氛。

這個促銷活動的內容，是每名大人攜帶一名孩童時，孩童免費。由於過於大膽，擔心日本

環球影城出血的傷口會持續擴大的格連與幹部們，全都面有難色、極力反對。「改成打九折呢？」「最多打對折吧？」等意見滿天飛。

但我認為，要在短期內讓自我約束的氛圍煙消雲散，一定需要「免費」這個強力的誘因，因此堅持孩童免費。如果再這麼持續下去，遊客愈來愈少，影城就會萬劫不復，要打破這個血流如注的現狀，絕對需要這項措施。我彷彿一條難纏的蛇，緊緊纏繞著幹部，使勁說服他們。

孩童免費的優惠數目並不小，因此公司幾乎沒什麼賺頭。但只要能讓一定數量的遊客出現在影城內，或多或少就能幫現在的傷勢止血。若遊客能到達一定以上的數量，就經營層面而言更是一大福音。

若遊客人潮不如預期，傷口自然會更加嚴重，但即便如此，我還是認為在邁入夏天前的這個時節，改變自我約束的氛圍，就戰略上而言比什麼都重要。如果不先讓大家擁有「去日本環球影城玩是一種正面積極的行為」的認知，之後預定的追加措施，恐怕每個都會面臨慘敗。

不是因為我向十週年的頹勢投降，而是為了逆轉出師不利的局面，讓十週年反敗為勝，才選擇這麼進攻。我深信，一定要將希望寄託在夏天以後的追加措施，才能逆轉局勢。開車時若眼看就要發生擦撞，一般人都會緊踩煞車，結果撞上去，其實按下油門，有時反而能躲過車禍意外。

最後，格連對著發出豪語、發誓絕對不會賠錢的我，靜靜地說：

「雖然我認為會失敗，但還是照你的想法做做看吧。唯一的條件是，不論結果如何，都不要找藉口。」

公司內部同意後，我們便前往拜訪大阪府首長橋下先生，說明我聽聞首長過去的想法和此次提案的前因後果，並拜託首長擔任這項優惠活動的發起人。首長大力贊同從關西開始為日本加油打氣的這個義舉，便在定期的記者會上，大力宣傳此項措施。

媒體一報導橋下首長的發言，我們便在電視上播放精心製作的「關西兒童免費」廣告。

結果……。

黃金週前的遊客數明明還在地獄般的谷底，如今影城內卻充滿帶孩子前來遊玩的家庭，令人難以置信！沒多久，不適用於孩童免費措施的遊客，也漸漸回籠了。

風向變了！

我認為，這件事情之所以成功，原因不在於日本環球影城，而是因為大阪府首長的呼籲屬於公共性質的發言，人們才會樂於一傳十、十傳百。

多虧如此，我們才有機會執行夏季的追加措施，讓成功機率一度渺茫的十週年慶，再次看見微小的希望。

格連在看到兒童免費策略大獲成功後，特地來到我的座位說：「我對於自己判斷錯誤，感到非常欣慰。」

但我完全沒有多餘的時間高興。畢竟對於如何挽回春天的頹勢，當時的我仍然一籌莫展。

「人」才是最強的娛樂設施！恐怖之夜，殭屍亂舞

即使兒童免費策略改變了眼下的風向，十週年慶活動的成功仍如風中殘燭般，隨時可能熄滅。因為只要春天損失的那數十萬龐大的人潮，不能在二○一一年度中填補回來，讓公司償還貸款，那麼十週年慶就會以失敗告終。除了兒童免費必須持續以外，我們還得想出三個像航海王一樣強大的集客創意。

當時我整理的追加措施必要條件如下：

❶ 實力與航海王相當，能大量吸引人潮
❷ 時間上必須能在十週年度內實行
❸ 不需要設備投資費用

而我在思考符合上述條件的創意之前，又將條件縮限得更嚴謹。

在春天嚴重虧損的前提下，若能讓剩餘三季（暑假、萬聖節、聖誕節）的活動，各自採用比原本預定更容易成功的創意，一切就能迎刃而解。雖然舉辦全新的活動最好，但若能讓原本預定要進行的季節性活動獲得空前的成功，豈不是一舉兩得？

而且這樣就能讓公司的經營資源，尤其是「時間」與「人」，在不分散的狀況下妥善運用。比起一邊舉辦季節性活動，一邊張羅其他企劃，專注在季節性活動上，人、時間與金錢就能集中起來了。

在這之中，萬聖節季的創意順位必須是第一優先。因為就日本環球影城的歷史而言，暑假、萬聖節、聖誕節中，最弱的一季往往是萬聖節。

至今為止，日本環球影城的萬聖節季（九月中旬至十一月上旬）都是透過白天的萬聖節遊行來吸引遊客，但為了萬聖節特地來玩的遊客（沒有萬聖節活動就會流失的集客數），嚴格算起來每年只有七萬人左右。

這與能夠吸引數十萬人潮的「暑假」相比是非常低的，老實說就連白天遊行的成本都無法回收，因此萬聖節季總是虧損。若能強化萬聖節，將負一變成正一，這樣就有兩個正面衝擊，達成目標就更有利了。

我在構思創意時，一定會先徹底揣摩目標並將它定下來，再花時間思考實現這個目標所需要的創意，該具備哪些條件。接著再將條件組合起來，篩選出更重要的條件，然後絞盡腦汁，盡可能明確地將創意的輪廓勾勒出來。直到最後一步，才來思考創意的具體形貌。

這就像尋寶的時候，不能把每吋土地都挖開來，而要先仔細推敲寶藏可能埋藏的地點，有了一定程度的把握後，再動鏟子。

我的左腦告訴我「你要告訴自己萬聖節一定埋有寶藏，然後開挖！」於是我便著手思考萬聖節具體的創意。

首先，我先將萬聖節活動的追加集客數目標，從往年的七萬人增訂為兩倍，也就是十四萬人。會這麼訂，是因為我已經有了想要實現的願望。為了挽回春天的缺失，我希望無論如何，萬聖節都能額外吸引七萬人左右的人潮。

我從一開始就很清楚，既然要讓集客數量成為往年萬聖節活動的兩倍，就不能延續以往的創意。新的創意必須要有飛躍性的突破，而且一定要和白天的遊行有著截然不同層次。我滿腦子都在思考，該怎麼創造「新的價值」讓萬聖節活動的魅力倍增。在我看來，日本環球影城尚未發覺萬聖節獨特的優點，只要這項優點沒被發揮，到了萬聖節季，遊客就沒有前來的理由。

就我的經驗而言，要為一個點子創造新的價值，關鍵往往隱藏於「理解消費者」。 為了尋找線索，我研讀了大量與「對日本人言，萬聖節是什麼？」相關的數據與資料。並且調閱過去日本環球影城進行過的各種萬聖節企劃，及其集客關係。當我愈了解日本人是如何看待萬聖節，我就愈發現，日本人的認知，與我住在美國時所過的聖誕節，有著很大的差異。

日本人過萬聖節，只有短短十年左右的歷史。當然，許多日本人更是對萬聖節這個西洋節慶一無所知。

我因為前一份工作，曾經在美國的辛辛那提市住過幾年，每年都會和家人一起過正統的萬聖節。對美國人而言，萬聖節其實就像日本的于蘭盆節一樣，是一種紀念死者的宗教習慣，也是一年之中，唯一的「非日常節慶活動」。到了萬聖節，每個人都能趁興打扮與平常不一樣的自己。

孩童們會穿上奇裝異服在夜裡遊行，挨家挨戶地說「不給糖就搗蛋（Trick or treat）」。

在這一天，小孩可以夜出遊蕩、大啖有害牙齒與健康的垃圾零食及糖果，公然做平日被父母禁止的事情。

上了高中及大學的青少年，則會聚集在一起開萬聖節派對，大肆喧鬧並且搗亂。這一天，他們可以盡情做平日會讓父母皺眉的壞事，可以宣洩平常因為道德、禮貌等規範而被壓抑下來

的黑暗面。

因此，才會有那麼多人打扮成惡魔、巫婆、死人、殭屍、骷髏這類陰沉黑暗的造型。或許日本的萬聖節，也可以讓大家從平日拘謹的自己解放開來，透過「非日常的黑暗面」宣洩壓力，讓萬聖節成為更刺激、更特別的節慶。

這種過節慶的方法，很有可能更適合日本人。因為我認為，日本人比美國人還要更拘謹、壓抑，累積壓力的可能性也更高。

一般而言，日本人，尤其是日本女性，不論是要表達自己的情感或是暢所欲言，都比美國女性來得困難。在日本也鮮少有機會能讓人大聲吵鬧。因此我打算濃縮美國萬聖節的精華，專為日本女性打造全新的萬聖節過節方式，讓遊客回歸原本的自己，自由自在地尖叫，讓萬聖節成為消除壓力的活動，這也是日本環球影城一年之中唯一呈現黑暗面的企劃，藉此帶動人潮。

這就是我思考萬聖節活動所能提供的新價值。它與至今為止白天的遊行截然不同，是一種飛躍性的手段，目的就是讓當季追加的集客數量，倍增為十四萬人。

至於具體的企劃（遊客在園區內會體驗到哪些內容）該如何執行呢？我將過去曾在影城內舉辦的萬聖節活動影片徹頭徹尾看過，最後在堆積如山的影片中，發現了一個小型活動。

日本環球影城曾經針對購買年票的粉絲，悄悄舉辦過一個活動，那就是額外付款（約四千日幣）就能被殭屍突擊。雖然這只是一個從幾年前開始舉辦的、完全不起眼的活動，但多虧日本環球影城那恐怖電影起家的特殊化妝與營造氣氛的技術，殭屍栩栩如生相當駭人，讓許多女性遊客打從心底恐懼、尖叫。

來了！靈感大神降臨了！

我腦中浮現鮮明的圖像。我要將關在狹窄區域內的殭屍釋放出來，讓他們在園區內橫行，而且數量一定要驚人！讓園區被殭屍吞沒！

我總算挖到那期盼已久的「寶藏」了。我很確信，就是它了！

而且，不論僱用多少殭屍，都不需要投資新設備。我相信，「人（殭屍）」一定可以成為最強的娛樂設施！」。

我腦中浮現、整理出來的創意，終於以「萬聖節恐怖之夜」的形式誕生了。一到夜晚，園區內多處區域就會出現殭屍四處徘徊，變成恐怖專區，讓遊客（尤其是女性）一遇到殭屍就「啊～～～！」地放聲尖叫，這意味著，整個園區都變成鬼屋了。我的直覺告訴我，這個企劃一定可以打中許多熱愛鬼屋的日本女性的心。

相較於白天明亮、歡樂的遊行，入夜後那「陰暗恐怖的樂趣」，一定可以成為遊客前來體驗萬聖節活動的強烈動力。接著我開始估算遊客數，漂亮的數據更讓我堅信，當季一定能突破十四萬人的集客目標。

我們邀請Becky演出新的電視廣告，強調日本環球影城的萬聖節恐怖之夜，不是為了重度恐怖迷而設計的，而是「恐怖又好玩！」的活動。

面貌猙獰的殭屍將會成群結隊，在園區內遊蕩、追趕遊客。我想日本環球影城應該是日本所有大型主題樂園中，第一座如此大規模訴求恐怖要素的遊樂園吧。

那麼，實際的萬聖節季集客效果如何呢？以下我將活動即將拉開序幕前，腦中所想、所感的日記，一字不露地記錄下來（我使用公司內部的網路，向園區所有的工作同仁寄送日記，即便是工讀生，只要當時在園區內工作，都能看見。目的是將公司到底在想些什麼，又該朝什麼方向前進等理念，傳遍組織的每個角落，藉此改變工作人員的意識。這個舉動是在十週年慶剛開始之後。）

日記：二〇一一年九月二十二日

萬聖節恐怖之夜即將在今天正式預演（穿上道具、服裝，一切比照正式演出）。

由於今晚得幫大兒子過生日，所以我會請屬下代勞，來驗收各位同仁的成果。

明天正式演出時，我會再偷偷跑來看。

心臟噗通噗通跳個不停。

其實我心裡既期待、又擔憂。

我太太的同事一直向她打聽萬聖節恐怖之夜，還跟她要員工票。

因此她很樂觀，告訴我「集客方面一定會很順利。」

但事情沒有那麼簡單。

假設集客數量不如預期，

大家因為看到殭屍感到害怕（電視廣告中的某一幕）而不敢來，

這種衝擊將會比之前調查的還要嚴重許多。

當然，不做做會看誰會知道呢？

不過我認為這種可能性很低就是了。

（所以我才毅然決然要實行這個企劃）。

我擔心的反倒是遊客一直增加時會發生的狀況。

遊客滿意度會夠高嗎？

我們能夠讓遊客喜出望外、覺得超乎想像嗎？

當然，我知道娛樂部門的同仁都已經拼盡了全力，

事情一定會很順利。

但若晚上八點後，園區內還有超過三萬名遊客，

而他們全部湧入恐怖區，又會如何？

這次我們規劃的活動，是以滿足兩萬人左右的遊客來設計的，

如果人潮過多，每人能體驗到的品質就會下滑，

但若我們準備了足以應付三萬多人的內容與密度，

結果遊客數不夠的話，就有虧損之虞。

恐怖之夜今年是首次免費開放，效果究竟如何？

不入虎穴，焉得虎子。

我想，實際舉辦一次，大概就能知道會遇到哪些狀況了。

而對於那些不試不知道的狀況，

我其實是引頸企盼的。

究竟我思考出來的策略，會在這個社會上掀起什麼樣的效應？

得知結果時的那種興奮感，大概就跟吸毒沒兩樣吧。

（順帶一提我並沒有吸過毒啦。）

我並不是要危言聳聽，讓大家惶惶不安，

我只是想將即將拉開序幕的這一瞬，

我所思考的、感受到的，分享給大家。

總而言之……

這個三連休假期，到場的遊客應該會比想像中的多。

因此我希望在會場待命的各位工作人員，

以及眾多表演者，

能夠盡可能與遊客互動，

全力提升遊客滿意度。

今年萬聖節恐怖之夜的滿意度，

將會決定往後秋天的集客數量，

儘管我們已經出動了殭屍、恐怖驚悚區，以及迅猛龍，

最重要的還是每位工作人員的PIA（Positive Interaction。日本環球影城獨

特的策略，讓園區內的每位工作人員，一對一與遊客積極對話，建立友善關

係。○）

拜託大家了。

明天我會混入遊客中，為大家祈福。

森
岡

當預測超越現實的那一瞬間

萬聖節恐怖之夜拉開序幕後的第一個星期六，我搭乘電車，準備前往公司。

不知道為什麼，從大阪車站開始，每輛電車都被擠得水洩不通，往日本環球影城方向的電車根本坐不上去。等我好不容易到了日本環球影城站，這次是連月台都人滿為患，幾乎下不了車。人山人海的盛況，一直從剪票口延續到園區大門。黑壓壓的人潮，連售票排隊區與入口附近的廣場都收容不下，人龍一路蜿蜒，來回繞了好幾圈，一路盤據至車站。

明明我來的是位在大阪舞洲附近的日本環球影城──搞得好像到了舞濱（東京迪士尼樂園的所在地）一樣（笑）。我欣喜若狂，興奮如同細小的箭矢，從全身的毛細孔萬箭齊發。

「太棒啦！」

我在內心瘋狂尖叫！

下一剎那，我開始奔跑。眼下盛況空前，明顯超過了預測，現場很有可能一片混亂。為了確保每位遊客的安全，並讓遊客滿意度盡量不下滑，我必須盡快擬定策略，增加工作人員與殭屍的數量。我心急如焚，透過手機緊急聯絡各部門的負責人，朝著辦公室全力衝刺。

那天留到晚上實際參與萬聖節恐怖之夜的遊客，不但大幅突破兩萬人，還高達原本預估的

三倍，來到六萬人！這一瞬間，現實遠遠超越了預測。

萬聖節恐怖之夜，讓往年只吸引七萬人左右、總是賠錢的萬聖節活動，順利轉虧為營，甚至遠遠超越了原本的目標十四萬人，成功招攬了四十萬人潮。

這比花了幾十億投資的大型遊樂設施一年的集客數字都還要漂亮，而且還是在僅僅兩個月內就創造了如此龐大的需求。

第三章

束手無策？
不，我們還有熱情
這項武器

要引進攬魔物獵人，就先了解它！

我做事的風格，向來都是先擬定策略，等創意成型再行動，但接下來，我要講一個不全靠策略的故事。自二〇一一年初左右開始，我心裡便產生了一個念頭，希望卡普空的遊戲「魔物獵人」能在日本環球影城舉辦活動。

在這之前，我對這款遊戲的認識，僅限於我家大兒子非常愛玩，到了二〇一〇年末上網調查，才發現魔物獵人在日本非常火紅（我本身有定期詳細調查市場趨勢的習慣），是一個重量級品牌。而且它擁有大批狂熱的粉絲，正如同遊戲名稱一樣，是個如魔物般強大的品牌。

卡普空打造出來的這個品牌，在全國少說擁有上百萬名積極的電玩迷支持，這點光用紙筆計算便一目了然，因此我認為，對主題樂園而言，這是一個不容錯過的品牌。為了了解魔物獵人的世界觀以及究竟哪裡吸引人，我看了不少粉絲網頁及各項評論，打從心裡感到佩服。正是因為魔物獵人擁有這麼高的品質，才能和每一位粉絲建立起那麼特殊的情感，魔物獵人就是這麼一塊強大的娛樂品牌。

而魔物獵人最棒的地方，在於它的概念。當然這是我自己的解釋，我認為魔物獵人並不單純只是一款與魔物戰鬥的動作遊戲，而是更宏大的「帶領人們冒險」的遊戲。那些「非日常」

的概念貫穿了整個遊戲。而創造出這壯闊的世界，令人擁有非日常感動的美術指導，更是厲害極了！

無論從大型美術物件到微小的細節，都傳達出工作人員的執著。不只是地形、角色刻劃得盡善盡美，場景切換時的符號，以及每個按鈕的設計，風格都很一致，品質極佳。

而遊戲音樂的水準之高、才華之洋溢，更令人驚艷。想不到，竟然有遊戲可以為了實現理想中的世界觀，而譜出如此恢宏美妙的樂章。

佩服得五體投地的我，便開始思考能否將這個品牌引進日本環球影城，舉辦活動。如果十週年活動出師不利，那就可以用魔物獵人的活動當作當年的壓軸。我喜孜孜地做起了白日夢，另一方面又想，「可是今年真的沒錢了，要引進這麼強大的品牌，恐怕難上加難。」

然而，一旦產生了興趣，我就要打破砂鍋問到底，這就是我的個性。於是我在那個週末買了Play Station Portable（PSP）以及「魔物獵人攜帶版2nd G」，展開了獵人的生活。

我犧牲了睡眠時間，一頭栽進魔物獵人的世界裡。遊戲時間僅僅數月，就超過了四百小時，獵人的HR（獵人等級）也不斷提升。我想知道年輕人為什麼這麼熱愛這個遊戲，如果用這個品牌來舉辦活動，又能以什麼樣的切入點發揮環球影城的技術，並且讓粉絲慕名而來時，

喜極而泣？我腦袋裡全是這樣的念頭，於是越是沈浸在這個遊戲中。

我相信，做行銷的人，不論什麼事情都應該將親力而為變成一個習慣。我在前一份工作銷售染髮劑與定型液時，還曾經將自己的頭髮弄成金色的刺蝟頭，和大紅色的貝克漢頭。

我比任何人都知道自己不適合這樣的髮型（笑）。我也不是為了耍帥或好奇才這麼做。奇特的髮型加上嚴肅的外表，導致鄰居紛紛臆測起我的職業，或對我閒言閒語，讓家人非常沒有面子。但我依然認為，身為行銷專員，若不能以「消費者的角度」為出發點，那麼不論是創意、策略還是判斷，全部都會失焦。

雖然有時親自做做看，還是無法成功讓消費者產生共鳴，但至少做了，一定可以更加了解消費者。身為行銷，最低限度就是一定要「懂」消費者。

因此，儘管動機不一樣，我還是以為了理解電玩迷的角度，而一頭栽進魔物獵人的世界。

我訓練自己使用大刀的技巧，看著弱小的自己單挑龐大的魔物，在這非日常的世界，為稀有素材的掉落率（即「獲得寶物的機率」，有些稀有素材的「掉落率」只有1%，代表要殺掉一百條龍，才可能拿到一個）或喜或憂。回過神來，我自己也變成魔物獵人的狂熱粉絲了。

實在太有趣了！令人欲罷不能！我已經超越理解並且產生共鳴了。我也能預見，要如何把這個完美的遊戲品牌化為活動，粉絲才會欣喜若狂。

但就在這時候，大地震發生了。

因為地震災情，社會上瀰漫著一股自我約束的氛圍，導致十週年慶活動一開始便慘遭滑鐵盧，迫使我完全沒有時間思考，魔物獵人該在什麼時候辦活動，以及該如何說服卡普空。

就像我前面所說的，箭在弦上，不得不發，我必須立刻想出要增加哪些措施並且行動。各專案的企劃、談判、製作、實施都得同時進行。可是，這麼大筆的錢該從哪邊擠出來？難道只能孤注一擲，先賭再說？這下我們真的走投無路了。

在那四、五個必要的追加措施中，我認為魔物獵人的活動是百分之百確定、絕對不能缺少的。於是我絞盡腦汁地思考，如果湊不到錢，該怎麼獲得卡普空對活動化的許可與贊助。

然而，要招攬這種超人氣大作，必須支付龐大的費用，是業界的慣例，因此不論怎麼想，情況都不樂觀。而我周遭，也有許多人認為應該將時間與心力花在其它措施上。

但我實在不想放棄這個閃亮的招牌。即使我已經沒有時間思考了，我還是不願放棄，可是不論我怎麼想，總是「錢途黯淡」。

邊行動邊思考也有優點

陷入煩惱深淵的我，並沒有因為遭遇瓶頸而停止行動，反而認為一邊行動一邊思考也有它的優點。總之，先和對方的總帥碰面就對了。我的武器，只有對魔物獵人純粹的熱情。**我必須直搗對方要害。**

三月的尾聲，我成功與卡普空魔物獵人的負責人──辻本良三製作人碰面，向他提出日本環球影城雖然沒錢，但還是很汗顏地提出希望魔物獵人來園區辦活動的想法。

辻本先生初次碰面的那天，我提早出發，打算提前一個小時以上抵達。卡普空的總公司與日本環球影城一樣，都位於大阪。即便開車只需要三十分鐘，我還是決定提早到達，並在附近喝咖啡，整理思緒。

那天，我一肩挑起與公司未來息息相關、必須成功舉辦十週年慶活動的重責大任，慎重地握緊方向盤。我心中燃起了熊熊烈火，內心雀躍不已，究竟製作出這麼棒遊戲的團隊領袖，是個怎麼樣的人？這份粉絲的心情或多或少驅使著我，使我一路開車興奮不已。

開著車朝卡普空總公司前進……，思緒跟著奔馳。開著開著……思緒也跑著跑著。嗯，卡

普空比想像中的遠耶……。我繼續開呀開、開呀開……嗯，有這麼遠嗎？繼續開呀開、開呀開、開呀開……？怎麼還沒到？這附近應該會有大樓啊……。咦咦咦!!怎麼還沒到!!

其實不是因為卡普空總公司有多遠，或者地方很難找，而是因為，我其實是個**世界第一的大路癡。**

我從小就是個無可救藥的路癡。我在兵庫縣長大，大學時期常到神戶玩，曾經在回程時從三之宮車站搭電車往東折返時，發現電車竟然往反方向移動。我也不打高爾夫球，因為我對於該朝哪個方向揮竿一竅不通，一定會給人添麻煩。我還曾經在大阪梅田藍天大廈的重要商務會議上嚴重遲到。當時我出了車站，朝著眼前的藍天大廈拚命地跑，卻怎麼跑也跑不到。愈是沿著馬路拚命跑，原本近在眼前的大樓，反而愈離愈遠、愈模糊不清。

和辻本先生見面這天，我也為了絕對不能遲到而提早出門，並且請秘書準備地圖給我，行車導航也小心翼翼地設定好。但我按了好幾次導航上的「確認現在地點」的按鈕，每次響起的都是「在目的地附近」這殘酷的死刑宣告。

時間愈來愈緊迫，我急得像熱鍋上的螞蟻，一直在附近團團轉，最後決定先聯絡待會兒要交涉的卡普空……。告訴他們，我已經努力要過去了，但我就是到不了，而卡普空也很客氣，決定派人出來引導我。

啊～我是可悲的大路癡！不但以前是，今後也是！一輩子給人添麻煩！蒙羞的方向白痴！

就在我身處危機時現身的帥哥救世主，一位與我年齡相仿的帥哥出現了，而且找到了我。這位在我身處危機時現身的帥哥救世主，為了救我特地從公司出來，不但毫無嫌棄，還笑咪咪地客氣地為我帶路。接著他說：

「謝謝您特地跑一趟。我是卡普空的辻本。」

這就是我與辻本良三製作人相遇的過程。

接著，我與卡普空的各個工作人員展開面談。當時我並不清楚辻本先生是怎麼看待我的，大概覺得我是個遲到的笨拙老頭吧。總之我先把自己是個路痴這件事情束之高閣，然後用生命向他們喊話。

魔物獵人的概念、世界觀、美術、音樂等等，簡直是鬼斧神工，這對於想要集結世界最棒品牌的日本環球影城而言，是不可多得的，因此我希望能一起合作。

我使出了「四百小時風壓」的絕技（「風壓」是魔物獵人中飛龍特有的絕技，當飛龍拍動翅膀時，就會產生強烈的風壓，將玩家定在原地動彈不得），滔滔不絕、沒有片刻停下。腦海裡，數個月來沉醉在魔物獵人世界中的回憶，如跑馬燈一般飛馳而過。除了工作以外，我幾乎

把所有的時間都投入在魔物獵人，我愛上它了。雖然我沒錢，但我對你的愛，絕不輸給任何人，所以拜託嫁給我吧。這就是我企圖說服他們的方法。

我手舞足蹈，用盡肢體語言，將大致的活動企劃以及這個活動能替魔物獵人與其它遊戲做出區隔、對魔物獵人而言也是大舉開拓新粉絲群的機會……諸多優點一一說明，而我也以環球影城傳統的技術與品質向他們保證，一定會完成全球最棒的魔物獵人製作品質。

「希望無論如何都能和敝公司合作，將魔物獵人活動化，並且趕在今年夏天執行！」

最後，我傾盡所有的熱情，由衷向辻本先生與他的團隊再三請託。

我想讓魔物獵人的活動在夏天實施，而非十週年後半年的理由（當然這與地震導致十週年慶慘遭滑鐵盧也有關），在於魔物獵人這個強大的品牌，足以讓狂熱粉絲從全國各地、家家戶戶慕名而來，在暑假辦活動，也能讓時間充裕的學生族群遠道而來。

對於我熱烈的邀請，卡普空的辻本先生笑著回答：

「其實我們老早就想和貴公司合作了。魔物獵人能成為日本環球影城第一個遊戲品牌改編的活動，我們感到很光榮。」

多麼令人感動的回應啊！而且卡普空也願意接受特殊條件、體諒我們，讓我們能用多一點預算提高活動品質。

我永遠都忘不了那一瞬間對他們的感謝。

熱情可以突破料想不到的困境

然而，是否真能在夏天實現，在這個時間點還沒有人知道。雖然大家都明白我想在夏天舉辦這個活動的決心，但當時三月份已經接近尾聲，即使立刻動工，也沒剩多少時間了。

事實上在我心裡，也知道如果拚盡全力趕不上夏天，只能把活動實施的時間延後。唯有活動品質，為了園區的品牌。這是對協助日本環球影城的卡普空公司的道義。不能因為本公司的營運狀況而以時間優先、忽略品質，這種事情絕不能發生。

我們迅速組成了專案小組，以飛快的速度擬定企劃。企劃的核心，是將魔物獵人中的大型魔獸「銀火龍」製作成等身大的二十公尺高模型，展示出來。我們打算用牠壓倒性的魄力，擄獲全國的魔物獵人粉絲。

這源自於我長時間盯著PSP小小的螢幕打魔物獵人時，一個突然的想法。

「在這個小小的螢幕裡，我可以看見魔物與玩家人物的大小比例，但若實際上親眼看見大

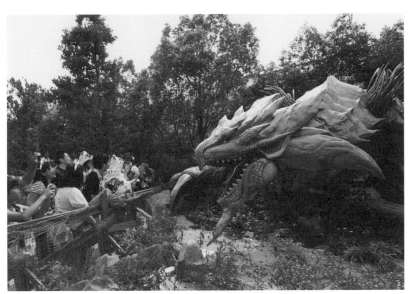

將魔物栩栩如生重現的「Monster Hunter The Real」。
照片為2012年登場的金火龍。

型魔獸，與其對峙，那會有多麼恐怖啊……

花了四百小時瘋狂打電動，已經變成粉絲的我，完全可以想像等身大魔物與自己實際面對面時，那令人熾烈的感動。所以我確信，這個企劃一定可行。

不只等身大銀火龍，我還打算讓魔物獵人中的各種武器、防具、道具也如實重現，讓魔物獵人的世界觀，透過環境的佈置展現出來。於是我在黃金週前完成企劃，朝著在夏天實現的目標邁進，而大家也都在那兩個半月裡，卯足了勁。當時的分工模式是，由日本環球影城擬定活動企劃，卡普空提供創意與監修使品質更好，彼此合作無間。

同為娛樂公司，肩負著「讓人感動」的使命，我們擁有共通的、徹底要求品質的製造業精神，因此兩家公司在製作時，竟意外地充滿默契。各種難題，都在我與辻本先生親上火線下一一解決。完美的團隊合作，讓活動企劃穩定進行。

多虧企劃團隊同心協力、不分日夜持續奮戰，我們終於趕在夏天，用令人驚艷的品質，完成了等身大的銀火龍。而且這項活動，比我想像中的還要成功，不但提高了遊客的滿意度，還吸引了大量的人潮。暑假時，也真的有許多粉絲千里迢迢來捧場。

如今回想起來，幸好在放棄前，我「突擊」了辻本先生。幸好我沒有放棄以夏天為目標。

儘管人算不如天算，有太多事情無法預料，但在束手無策、山窮水盡時，務必謹記，如果這件事情真的很重要，那就持續行動、推動局面，千萬別放棄。熱情可以突破料想不到的困境。

所謂的商業，就是戰略性地分析事物，看清自己能運用哪些資源，然後為了提高成功機率進行各種試算。現在我依然這麼認為。

另外，我也要感謝日本環球影城的工藝師傅，在這麼趕的工程期間內，以高超品質如期完成，我打從心底感謝他們的技術與熱情。當然我也要向接受我方無理的提案，助日本環球影城

一臂之力的辻本製作人及卡普空團隊，致上最誠摯的感謝。

為了回報這份恩情，我決定在二〇一四年新春，舉辦第三次魔物獵人活動。我會以遠遠凌駕於過去的規模及品質（三隻二十公尺高的大型魔物，而且其中兩隻還會動），為各位獵人們，呈上最高品質的魔物獵人嘉年華。

全球第一的光之樹

為了挽救十週年慶活動春天的頹勢，我認為至少要追加四個航海王等級、能發揮強力集客效果的措施。

前面我已經介紹過，為了因應自我約束氛圍的三項措施——兒童免費入場、萬聖驚魂夜、魔物獵人。

而我想出來的另一個點子，就是製作「全球第一的光之樹」，讓聖誕季節更吸引人。

要讓遊客感到在日本環球影城過聖誕節很特別，就一定要做出別出心裁的東西，來吸引遊客的心。打著這樣的想法，我將腦筋動到了聖誕樹上。那就讓聖誕樹變得更特別吧。

「既然要做，就要做成世界第一的聖誕樹。」

我下定決心。於是我們做出了高三十六公尺，裝飾了三十三萬顆LED燈泡，榮獲金氏世界紀錄的「全球第一的光之樹」。透過這棵高聳入雲的聖誕樹吸引人潮，也是我整理各種必要的條件後，所導引出來的點子。

這四項措施──❶兒童免費 ❷夏天舉辦航海王與魔物獵人的活動 ❸秋天舉辦萬聖驚魂夜 ❹聖誕節推出「全球第一的光之樹」，依序在各自的季節陸續登場。

這麼排序的目的，在於掌握各季潛在的遊客、分散其它季進展不順的風險，同時為了提高每個措施的品質，集中公司的人員及時間才能有充裕的準備時間，為遊客帶來高品質，這些措施就是基質以上三個理由所布局的。

這四項措施是在地震後直到黃金週前的一個月內才真正定案。當時沒有人知道活動辦下來分別會有哪些結果。只要四項都很受歡迎，或者兩出局、兩全壘打，就能把春天錯失的數十萬人潮吸引回來。

萬幸的是，不但最後一項措施──全球第一的光之樹，吸引了爆炸性的人潮，結果所有其他活動都非常成功，全部都是全壘打！多虧如此，十週年慶活動的全年集客數不但挽回了春天的頹勢，還大幅超越了提升8％人潮的目標，成長至二位數！

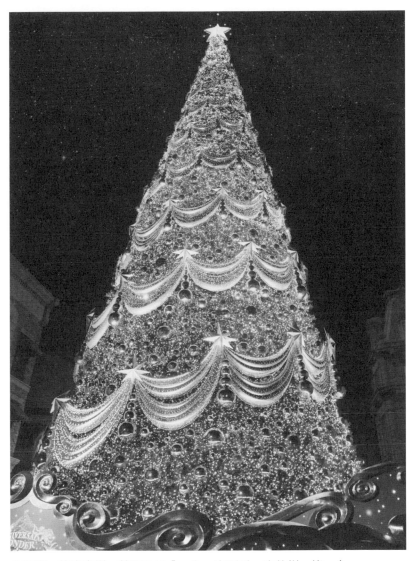

全球第一的光之樹，榮獲2013「一生一定要看一次的樹」第一名。
同時也獲選為全球十大最佳聖誕樹。

商業真的很不可思議，我現在在愈來愈這麼認為。

如果當時沒有因為地震造成的衝擊，逼得我們走投無路，我大概也想不出這些點子吧。而這十週年的成功也絕對不會到來。經營一間公司，就是在這不可思議的命運平衡下進行的，我再次體認到這點。

在這混亂的十週年，我學會了一件事，只要目的正確，即使走投無路、萬念俱灰了，也千萬不要放棄，保持恆心、繼續前進，先有戰略性的思維，再以此執著為發芽的根床，那麼「創意之神」一定會降臨，總有一天撥雲見日。

至少我就是這麼認為，才能始終堅持正確的標的。這份覺悟，讓我最後受到了創意之神的眷顧。您不覺得這樣的想法很划算嗎？只要您願意堅持，即使陷入了九死一生的危機，也能化險為夷、柳暗花明。

第四章

質疑目標！不該
放過的大型客群

我們不要「只有大人」的狹義主題樂園！

在塑造日本環球影城的品牌時，除了「只有電影」以外，還有一個毫無必要、一定得捨棄的堅持，那就是「只有大人」的主題樂園這項目標客層的設定。

在我看來，不論是「只有大人」的主題樂園，或者「專攻兒童」的主題樂園，以做生意而言都是錯誤的，兩種都太過狹隘了，沒有必要。

當然，日本環球影城從不曾「禁止兒童入園」。我所說的「只有大人」的主題樂園，是指影城裡的娛樂內容太過大人取向，對於帶小朋友來玩的遊客而言，買一日券入場並不划算。

有些消費者，認為像迪士尼樂園那種充滿可愛卡通人物、洋溢著夢想與魔法的國度，是給小孩子玩的，這樣的人，特別強烈支持充滿好萊塢氣氛、為大人而設計的日本環球影城。

從他們的角度來看，在這屬於大人夢土的影城內，艾蒙和凱蒂貓在路上遊蕩，簡直不可饒恕。他們認為，兒童遊客增加，會破壞園區內那適合大人的沉穩氣氛。這種激烈的意見到現在仍然存在，甚至公司內部許多元老級員工，也如此深信。

如果專心滿足大人的需求，可以帶動龐大的人潮，或者讓營業額提升好幾倍，那麼像這樣

專注於單一客層，也不失為選項之一。但當我分析了實際的數據後，就知道這麼做絕不可行。

進公司前的那段時間，我發現日本環球影城「帶小孩的家庭」的集客數量，與市場的人口比例，以及推測其它同業的集客數準水準相比，低得嚇人。

孩童的年齡愈小，集客數愈是偏離水準，尤其家中有三歲至六歲小孩的家庭，來日本環球影城的比例更少。就我計算，很明顯的，若能吸引這些家庭，讓其人數維持在平均水準，那麼日本環球影城的總集客數，至少能穩定提升一成，順利的話甚至能增加兩成。

「發現寶藏了！」

大白鯊事件暴露出的日本環球影城弱點

日本環球影城為什麼很難吸引帶小朋友來玩的家庭客群？只要帶著小朋友在園區內走一遭，很快就能知道。

我有四個孩子，進公司時，最小的孩子四歲，最大的十二歲，正好成為我研究日本環球影城體驗的實驗對象。我們一家六口在園區裡漫步時，首先發現的是年紀最小的四歲女兒，與排行老三的六歲兒子，因為身高限制的緣故，能搭乘的遊樂設施非常少。

我與太太因此得將孩子分成高年級組和低年級組，各自帶開行動。高年級組的兩個孩子與

妻子，盡情享受了各式各樣、全球最高品質的遊樂設施，讓他們驚呼連連「太好玩了！日本環

球影城最棒了！」。

相較之下，兩個年幼的孩子與我玩到的只有史瑞克4—D歷險記。之後想坐的設施幾乎都

有身高限制而上不去，「沒事可做」下，明明不打算買什麼，我也只能帶著他們去紀念品店閒

逛，或者到餐廳吃些點心安撫這兩個小鬼的情緒，一直到與高年級組會合的這段時間，都很難

打發。

我們會合後，終於找到了沒有身高限制、可以全家一起乘坐的遊樂設施「大白鯊」，卻發

生了一件慘案。我四歲的小女兒，當時剛好坐在最前面。

為了不透漏遊樂設施的劇情，我不能寫得太詳細，總之，四歲的小女兒，被出現在眼前的

恐怖大白鯊嚇壞了。

遇到大白鯊的一瞬間，這孩子盯著大白鯊一動也不動，我還天真的以為「她年紀這麼小，

卻看得很認真」，直到我瞥見她的表情，才驚覺事情不對勁。

之所以隔了一會兒才放聲大哭，是因為她過度驚恐，反應不過來。她的眼睛瞪得老大，雙

手緊緊抓住扶手，整個人僵在那兒。

「啊～！」

不一會兒，恐懼的尖叫聲響起。

我從來沒看過她露出那樣的表情。之後好一陣子，小女兒都會喃喃自語「大魚好可怕……」。後來去水族館玩，也會一直向身邊的人說「魚真的好恐怖喔！」。

一般而言，幼童年紀還小，無法抽象思考，不能像大人一樣，在知道眼前的東西「是假的、很安全」的前提下，享受娛樂。對幼童來說，張著滿嘴利齒逼近的大白鯊，無疑是「真的」。影城中，大人最愛的主遊樂設施，如大白鯊、魔鬼終結者、恐龍等等，對孩子來說眼前都是真的殺手。

每個孩子開始會抽象思考的時間雖然因人而異，但大抵來說都是從國小低年級開始。而在了解實際很安全的前提下，讓自己沉浸在該情境裡，享受戰慄的快感，需要人類才有的高等智慧。

其實我在二〇一〇年時，也曾經帶家人來玩，那時園區內還有好幾個能讓小朋友玩得盡興的遊樂設施。像是芝麻街4─D電影魔術、史瑞克4─D歷險記、卡通饗宴、史奴比電影工作室、奧茲國的托托與朋友們（動物秀）、夢幻星光大遊行（夜間遊行）等等。

然而，家庭取向遊樂設施在園區內所佔的比例，和家庭遊客在所有遊客中的比例相較只有一半。

這個落差，其實隱含了很重要的提示，提醒我們該用什麼樣的方法解決這項難題。來玩的家庭遊客人數，與園區內的家庭取向設施不成正比，這代實際上「孩子們無法玩得盡興」。

問題的本質並不在於園區內設有多少遊樂設施，而是該如何消除遊客腦海中深植的「無法與幼童同樂」的負面品牌印象。

否則，即使專為帶幼童來玩的家庭客群，增設一個又一個遊樂設施，問題還是無法解決。

要讓家庭遊客帶小孩來玩，就要先改變「小孩去日本環球影城無法盡興」的大眾認知。

在我看來，如果不能打出令人驚豔的王牌，讓大眾眼睛為之一亮「哇，日本環球影城終於為我們（有小朋友的家庭）做出超棒的設想了！」，那要逆轉大眾的認知就很困難了。

另一個在解決問題時該考量的重點在於「加乘作用」。

要吸引家庭客群帶幼童來，絕對不能只投資單一設施，而要活用園區內有形、無形的資產，發揮加乘效應，繼而產生長期、正面的效益。能夠盡量運用園區內既有的資產，藉由相乘效應使效率倍增，是我心中很強烈的願望。

艾蒙、凱蒂貓、史奴比！助我一臂之力！

以下我將目前為止思考的解決方案之必要條件列舉出來。

❶ 一定要顛覆消費者「小孩無法盡興」的認知。

❷ 由於遊客可能增加數成，因此新設施一定要有足夠的空間消化人潮。

❸ 要能在設備投資資金的預算內實現。

❹ 若能與既有資產發揮相乘效應，提高營運效益會更好。

一直到這些必要條件都釐清後，我才實際開始思考具體方案，該用哪些具體方案解決問題。為了想出好點子，我一定會先徹底思考「該想出什麼樣的創意」。只要這點做到了，**之後就跟猜謎類似了**。只要陸續想出滿足這四項條件的創意，從中挑選最好的方案，再施以消費者調查進行確認就可以了。

而我首先想到的是「大型複合式家庭遊樂區」。不是單一的遊樂設備，而是由好幾座乘坐設施、表演娛樂設施，以及許多遊戲區結合起來的複合式家庭遊樂區。接著再把日本環球影城

增設大型遊樂區的新聞釋出，讓消費者腦中的既定印象大幅翻轉，建立「日本環球影城不只大人，連小孩都能玩得很盡興」的認知。

不論我們做了多棒的兒童取向遊樂設施，若一個家庭為了一名小孩，就得付親子三人份的入場費，門檻也太高了。因此我們不能只做單一的遊樂設備，而要蓋一個可以讓親子同樂、待上一整天的家庭遊樂區。

我們將當時的「奧茲國」撤除，擴大建築面積，撥出三萬平方公尺的廣大土地來當建地。

接著要思考的是，我們該在硬體（家庭遊樂區的設施）上，灌入哪些軟體（主題），效果才最好？

如果不能投三歲至六歲孩子所好，就無法成功吸引人潮，而且一定要挑選與同業設施明顯區隔的主題，做出環球影城的風格。

從各式各樣的候補選項中，我最後選擇的答案是，善用影城內既有的三大角色（芝麻街的艾蒙、史奴比、凱蒂貓）。這個區域集結了超人氣的卡通人物，對小朋友來說會很親切，而這就是我最初的理由。

另一個理由是，至今為止這些卡通人物，其實跟影城內的街道、景觀並不搭。因為他們是在園區建好後，過了幾年才引進的角色。一道菜看起來要好吃，得講究擺盤，同樣的，要讓這

此可愛的卡通人物看起來更惹人喜愛，一定要創造出一個能襯托他們的環境。

我認為，將現有的兒童取向卡通角色，投入新的家庭遊樂區，是個一箭雙鵰的好計策。這下終於能在影城內賦予這些卡通人物專屬區域，讓他們有個「家」，在日本環球影城的眾多品牌中，待得名正言順了。

善用既有卡通人物的知名度，也能省下一筆新角色的宣傳費用。從這些角度來看，都與前面列舉的條件四相乘效應彼此吻合。

靠「環球奇境」找回家庭客群！

就這樣，新家庭遊樂區「環球奇境」的開發與建計畫案成立了。為了將身高限制縮到最小、讓幼童盡可能體驗到所有的設施，我們依循「功能上要適合小孩，造型上則要配合合母親」的概念，讓該區域的體驗價值徹底理想化。

開發計畫一開始，我便邀請研究人類與社會及外在環境的世界權威——蘇珊·高斯曼（Susan Goltsman）博士加入專案小組，幾度與她討論各種能刺激人類創意、好奇心的設計。

如果全部寫出來都能出一本書了，所以我只介紹其中一例。或許有些人會認為，我們在凱

蒂貓區製作的「凱蒂貓夢幻蛋糕杯」跟遊樂園裡常見的咖啡杯遊樂設施相同，實際上就體驗價值而言，設計是截然不同的。

首先，為了讓孩子邊旋轉時看到的世界是可愛、令人雀躍的，我們花了很多心思設計周圍的設施與建築物，讓乘坐遊樂設施的孩子從他們的視線高度就能看見。孩子的視線，遠比大人想像中的還低，對孩子而言，有很多乘坐物被把手擋住視線，實際上幾乎看不見外頭景色。基於這項建議，我們費盡心思，在咖啡杯的安全性與讓孩子欣賞周遭風景的比例間調整平衡，從孩子們的視線可以看到周邊的精心設計。

而乘坐設施的造型也很講究，一定得是媽媽們夢寐以求的「可愛世界」。尤其塗裝的色澤更是考究，還請義大利高性能跑車法拉利的塗裝工廠來烤漆。多虧如此，明明顏色是柔和的中間色，卻能擁有極佳的明亮度。這些都是環球影城對品質的執著所在。

在經過各式各樣的努力後，「環球奇境」大功告成，裡頭包含了七個遊樂設施、一個表演娛樂設施、十二個遊戲區，總計二十八個設備，可以讓親子同樂一整天。這座先進的親子遊樂區，在二〇一二年春天開幕了。從發案到完成花了將近兩年（二十一個月），以業界而言，能做出如此規模的遊樂區，已經迅速非常了。

在環球奇境，不論是孩子還是母親，都能綻放最燦爛的笑容。

環球奇境完成後，我首次帶家人去玩。當時小女兒已經六歲，距離恐怖的大白鯊體驗已經過了兩年。她已經建立了一定程度的抽象思考能力，能體驗各式各樣大人的遊樂設施了，因此我很好奇她會有什麼樣的反應，結果她最喜歡的區域果然還是環球奇境。

「超好玩！」

她露出燦爛的笑容。即使在同齡之中，她的身材特別矮小，她也不必在意身高限制，可以在這溫馨可愛的卡通人物世界裡，體驗適合這孩子年齡的冒險。而她最喜歡的，就是坐飛天史奴比在空中翱翔，還有坐芝麻街大兜風體驗開車的感覺。雖然是為了廣大遊客設計的，但看到自己的家人樂在其中，我感到特別高興。

透過環球奇境，原本數量極低的低年齡孩童家庭客群，一下子翻轉，變成了日本環球影城的強項。

如同水壩洩洪般，帶著小朋友來玩的家庭多到一發不可收拾。日本環球影城的集客數因此爆增，原本我就任時只有七百四十萬人，到了環球奇境開幕後的二〇一二年度，已經創下九百七十五萬人，將近一千萬人的紀錄了。

而且到了二〇一三年夏天，環球奇境吸引的人潮，竟然比開幕時二〇一二年的暑假更多，

且後勢看漲。一般來說，主題樂園的遊樂設施都是開幕第一年人潮最洶湧，之後就慢慢減少。

從結果來看，這代表環球奇境提供的價值，與消費者普遍的需求吻合，因此回籠率極高。

以長期展望而言，光是關西地區，每年就有將近二十萬名三歲以下的新生兒，如果一個家庭來玩的平均人數是三至四人，每年就會有七十萬人的新客群出現。

長遠來看，小時候玩一次，為人父母時來一次，老了陪孫子再玩一次，我想至少能讓遊客一生之中，增加兩到三次來日本環球影城玩的機會吧。

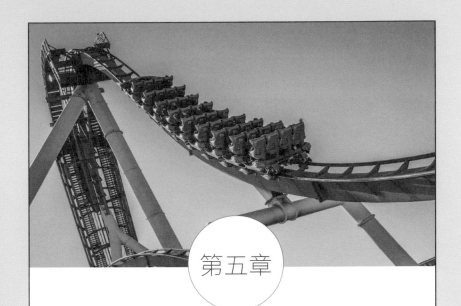

第五章

創意一定埋藏在某處

過了一山又有一山，如何度過二○一三年？

二○一一年，是環球影城開幕第十週年，在不屈不撓下，靈感大神持續降臨，終於使日本環球影城化險為夷，大獲成功。

二○一二年度，我進公司以來一直醞釀的第一段火箭「環球奇境」點燃引擎，徹底翻轉最弱的家庭客群，使業績一飛沖天，達到令人難以置信的高度。

之後若能撐過二○一三年，就能為二○一四年度哈利波特主題樂園的第二段火箭點燃引擎，讓日本環球影有機會超過開幕當年的集客人潮……。

然而，二○一三年度除了必須達成的集客水準相當高以外（比十週年的實際成績更高），還有著「三大難題」，因此要想出生存策略，特別困難。

這三大難題，分別是❶與二○一一年度相同，能投資設備的資金極少❷東京迪士尼樂園三十週年慶的威力影響❸消費者可能等二○一四哈利波特樂園開幕時才來玩的想法，導致集客數量減少。

時間拉回二○一二年正月，那時我們正在如火如荼擬定二○一三年的計畫。由於見證了十週年慶最後追加措施「世界第一的光之樹」的大豐收，正打算「先在溫泉裡泡一會兒，全身放

鬆、好好休息」，為數個月後即將開幕的環球奇境養精蓄銳。

結果我們根本沒有時間泡溫泉，便埋頭苦思該如何度過二〇一二年後的下一個大挑戰——

二〇一三年。二〇一三年原本跟十週年一樣，幾乎沒有資金能投資設備，但因為十週年的大豐收，總算多了一些預算可以使用，數目接近二十億日圓。儘管沒魚蝦也好，但因這個金額仍舊無法製作新遊樂設施的建築物，相較於我們要達成的目標，這項預算就像是小小麻雀的眼淚般微不足道。

二〇一三年是東京迪士尼樂園第三十週年，當然是早在三十年前就知道的事情。就像我們在十週年會努力吸引人潮一樣，東京迪士尼樂園也會想盡辦法，不只針對關東，也會將資源投入到全國各地的電視媒體、策畫吸引遠方遊客的旅遊方案來進行宣傳，一口氣提升人潮。

於是我找出東京迪士尼樂園二十五週年時的數據，試算這股衝擊會對日本環球影城的集客數實際產生多大的影響，結果發現，二〇一三年如果不採取任何應對措施，那麼人潮最多會比往年減少10％、最少也有5％的損失。

正如我前面所寫的，儘管東京迪士尼樂園與日本環球影城之間，橫亙著三萬日圓的河川，但只要業界的巨人東京迪士尼樂園認真出擊，從西邊往東邊渡河的消費者就會增加，中部、東海一帶的消費者向東而去的機率也會比往年還高。

再來，二〇一三年還有一個特殊的大問題。說來諷刺，那就是民眾對於隔年的哈利波特樂園期待愈高，集客數量就愈少。

我知道，抱有「等日本環球影城明年蓋好哈利波特樂園再去玩」的消費者不在少數。以整個社會來平均，許多人都是二到三年才去一次主題樂園。試算過後，我發現如果沒有哈利波特，二〇一三年就會來玩的人潮，約有5%會為了等哈利波特樂園落成，改成二〇一四年再來。

面對這三大難題，我們究竟該如何讓二〇一三年出奇制勝？這兩個負面衝擊加起來，（如果和往年一樣沒有特別的措施）與前一年相比，遊客就會減少10～15%。營業額減少15%，這是非常龐大的數字，風險足以讓我們這樣的服務業致死。

於是我開始思考「假設負15%是無可避免的凹洞，那麼我們就要準備能增加20%的對策來填補。」如果能想出增加20%的策略，那麼即便遭遇東京迪士尼樂園週年慶的衝擊，遊客為等待哈利波特落成而不願前來，我們也可以醞釀出高於期待、不遜色的經營成果。這麼一來就能讓二〇一四年第二階段的火箭順利發射。

然而，增加20%可是十週年目標8%的兩倍以上，就我估算，即便靠大型遊樂設施成功打出全壘打，若只有一球，是完全不夠的。要達成這種大規模的成功，最少需要兩次全壘打。

我們必須在二〇一三年擊出兩次全壘打。可以的話最好再加上一支二壘安打，比較保險。

然而，日本環球影城已經將設備投資基金，集中在環球奇境與哈利波特主題樂園上了，根本無法打造新的大型遊樂設施。

遇到這種情況，我通常會花時間來慎重思考目的是否正確，若判斷認為正確，我就會**避免**揮執著的力量，拚命想點子。這時就得深深吸一口氣，告訴自己「一定有好點子！」

因為只要目的正確，即使找不到方法，也勢在必行。想反的，如果對目的存疑，就很難發

再花時間長吁短嘆，找各種無法達成的理由。

我把當時構思的點子的必要條件整理如下：

❶ 即使資金像麻雀的眼淚一樣小也能實現（可投資新設備的資金約有將近二十億日圓）。

❷ 必須擁有喚起遊客前來的意願，增加20%的人潮的強度。

❸ 具備不愧為「將世界最棒呈現給你」的品質。

除了這些條件以外，我還考量到二〇一二年度，日本環球影城已經藉由「環球奇境」攻克家庭族群了，因此或許可以優先思考，什麼樣的創意，可以讓因為二〇一三年度的影響而很有

可能來玩的單身女性族群（以十幾歲、二十幾歲、三十幾歲為主的單身女性消費者，來玩時沒帶小孩）想前來遊玩。

保持信心！從全世界尋找創意！

這次與十週年不同，可以使用將近二十億日圓的資金。然而，別說要引進全球最高品質的新型遊樂設施了，光要蓋一棟可以容納設施的建築物都不夠。為此我滿腦子都在思考，該如何妥善運用這麻雀的眼淚，賺得足以媲美兩次超級全壘打的營收。

解謎時，我的腦中首先浮出了一道妥善的戰略——翻新策略。**翻新（Renovation）與從頭打造新作品的創新（Innovation）並不相同**，而是賦予既有的物件新的變化，動手改造。

例如，不蓋新房子，而是將舊屋翻新，催生出新的價值，就包含在翻新內。

換言之，或許我們可以透過這將近二十億日圓的資金，改造現有的遊樂設施，創造新的價值。然而，究竟該改造哪個遊樂設施，又要如何改造，才能催生出相當於新型遊樂設施大獲成功的兩倍的需求呢？光是想這個問題，我就一個頭兩個大。

現有的遊樂設施，在建好後都過了很長一段時間，因此對遊客而言，尤其是關西地區的遊

客，幾乎每一項都坐過。而「新」，向來是主題樂園強大的集客武器。每座遊樂園，一定都是遊樂設施剛落成的那年，吸引的人潮最多，隨著體驗過的人數比例增加，集客效果就會逐年遞減。即使將舊有的設施加以改造，要讓遊客覺得那是新的，想坐坐看而前來，在這個業界仍是極其困難的事情。

綜觀全世界，將現有的遊樂設施加以翻新，而大幅吸引人潮的案例，就我所知，在當時是沒有的。大家都認為，在主題樂園業界，只有新建築物件才有商機。我相信，公司內部與專案相關的同仁，應該也有許多人對於這個階段能否有效運用將近二十億圓的資金，抱持著疑惑。

格連也曾經用懷疑的目光看著我，多次詢問我「真的不要緊嗎？」畢竟，將老舊的設施稍加改造，就能為整座遊樂園增加20%的人潮，這種魔法，實在令人難以置信。

但我依然認為，「翻新策略」一定可以透過增加新的附加價值而成功、一定可以藉由行銷技巧而成功。

這裡的行銷技巧，指的是設定正確的目標對象（WHO），設定確切有利的條件（WHAT），設定正確的溝通方式（HOW），並將三者結合起來。在我看來，至今為止娛樂業界從來沒有人真正認真將翻新策略用於行銷。

我會這麼想，是因為在我曾經在洗髮精等民生必需品業界累積實戰經驗，翻新策略是很普通的行銷手法之一。說白一點，洗髮精是一種「低工業技術」的產品，即使裡頭包含了許多先進技術與專利，它與智慧型手機、家電等高科技產品畢竟不同，幾乎誰都能做出來。

也因此，洗髮精競爭的同業多如繁星，而要將產品功能做出明顯的差別，讓商品本身產生劇烈的變化，同樣非常困難。然而，正因為洗髮精屬於「低工業技術」，很難光靠「技術」競爭就取得優勢，因此對行銷而言正好是最能活躍、成長的舞台。畢竟，如果沒有優秀的行銷人員，產品便無法做出區隔，而僅僅淪為價格競爭，這樣業界也會逐漸沒落。

長年以來，我都在外包裝很難做出區隔、也很難創造新價值的洗髮精銷售產業中，靠著翻新策略與創意奮戰。與之相比，主題樂園業界可以不斷投入最新的高科技，已經具備這麼多資源，想要找出改造的突破口，一定不難。

所以我下定決心，一定要想出好點子，靠翻新（修改既有的遊樂設施）打出精彩的全壘打。儘管近二十億日圓的資金能做的事情有限，但無論如何，都得想出驚為天人的創意才行。

「尋找創意」真正的用途

我最先做的事情，就是調查創意是否就落在世界的某個角落。我決定將全世界的主題樂園與娛樂設施中的內容再研究一次，看是否有什麼好點子，可以應用在這次的翻新中。

當然，如果有能用的點子，我便會滿心歡喜地收下。這種採用現有創意的行為，稱為「重新應用」。我相信，將世界上可用的點子找出來加以應用，是每個行銷人員都得做的事情。很多人將之稱為「抄襲」，覺得不舒服，不過就我而言，「抄襲」與「重新應用」是不一樣的。

「抄襲」是將肉眼能見的品牌、角色直接仿冒起來，相較之下，我所作的則是運用肉眼看不見的商業點子。「抄襲」會侵害著作權，是犯罪，汲取商業創意只要不是「完全」模仿，就是合法的。事實上全球知名的大公司，沒有一間不在做這樣的事情。

假設某個國家的某座遊樂園，推出了能體驗無重力的遊樂設施「太空人驚奇冒險！」結果大受歡迎（當然實際上並沒有這個設施），這時，我要運用的就是「無重力體驗」這項創意，至於肉眼能見的太空人的造型設計就不是那麼重要了。

這就是重新應用。

我認為，從事行銷工作的人，更應該致力於這項技巧。我在前一份工作，曾經與許多不同國籍的人共事，這讓我發現，**日本人有個壞習慣，就是凡事都想要靠自己從零開始。**這項習慣

或許來自於日本人的工匠思維。很少有人認為活用他人的創意，以其為根基來增加新的價值，是一件聰明的事情。

因此，我也很少看見將情報網撒滿全世界，努力從國外進口大量創意種子的人。多數人都只是坐井觀天，把眼界侷限在與自身專案相關的公司內的種種狀況。在我看來，**大家應該多向外看看，積極汲取他人的創意。**

重新應用有三項優點。❶將在某處已經成功的創意案例，當作專案的基礎，往往能讓專案突飛猛進❷已經有某處的消費者先實驗過了，因此成功率較高❸這點是最重要的，就是增加大量的籌碼，讓自己更能想出創意。許多時候，我們自以為想出的全新創意，其實經過分析後，會發現大部分的點子，幾乎都是由自己過去接觸過的**他人創意的「碎片」所組合而成的。**

清楚知道自己的目的，積極向外尋求創意的碎片後，只要積少成多，即便能夠直接應用的創意並不多，這些創意的碎片也會在腦海中大量累積起來，形成「籌碼」。

這些籌碼，都是催生創意時莫大的財產。就像我想出萬聖驚魂夜，起點也是源自於我在美國居住時有過正統的萬聖節家庭體驗。

打造新的蜘蛛人吧！

我開始廣泛調查全球遊樂園中流行些什麼，然後將腦中的斷簡殘篇拼湊出來。雖然沒有立刻想出什麼樣的創意適用於這次的改造計畫，但我發現了一項令我很在意的點子。

那就是奧蘭多環球影城為蜘蛛人所開發的全球最高水準的影音技術「4K3D」。對於完全沒有工程背景的我而言，我只知道4K就是解析度是HD（High Definition）影像的四倍，是一種飛躍性的影像技術，而在當時我也聽說過有以家庭取向為主的電視業者，正準備銷售搭載4K技術的新型電視。

這種4K技術不只應用在電視這樣的小螢幕裡，也能使用在高科技的蜘蛛人遊樂設施這種大型3D影像全螢幕上，來大幅提升臨場感。

「蜘蛛俠驚魂歷險記──乘車遊（Amazing Adventures of Spider-Man）」自初次登場以來，已經連續七年獲得了全球最棒室內遊樂設施的殊榮，是環球影城遊樂設施技術的巔峰與象徵。但到了第八年，這個連續紀錄就被打破了。被美國佛羅里達州奧蘭多新建的哈利波特主題樂園「哈利波特魔法世界」中的主遊樂設施「哈利波特禁忌之旅」，奪走了全球最棒室內遊樂設施的寶座。

因此，我以4K3D技術，強化日本環球影城至今為止的招牌——蜘蛛人，並以此同步開發哈利波特城堡，讓這兩項遊樂設施成為影城內的鎮山之寶。

我先構思出用「全球最棒影像技術4K3D」改造蜘蛛人、使其煥然一新的概念，接著一邊進行消費者調查，一邊加上更強的改造理念，而根據最後的消費者調查結果，遊客親臨的意願非常高，有很大的機率可以打出全壘打。

然而，要下定決心「好，就用這個點子！」並不是一件簡單的事。畢竟實際上遊客的體驗價值，是否會如我們構思的結果一樣高，誰也說不准。如果實際上乘坐後，遊客覺得跟以前沒差多少，那不但會影響品牌的信用，就集客而言也鐵定失敗。

而這創意是否能用將近二十億日圓的資金實現？在那個時間點也是未知數。為此，我一直在等奧蘭多環球影城的新型4K3D蜘蛛人的原型（試作款）開放乘坐。我認為有必要親自坐坐看，判斷實際上是否能讓遊客心滿意足。

當我一接到可以乘坐的消息後，我立刻飛奔至奧蘭多環球影城，老實說，體驗好不容易出爐的全球第一座4K3D遊樂設施後，我感到「驚為天人」，從沒想像過竟然會這麼有臨場感！以前讓我大呼感動的日本環球影城的蜘蛛人，如今想來簡直落伍。這種落差就像手繪圖與照片的差距。

4K3D技術最厲害的精華，在於透過極度精緻的畫面，讓人分不清身處於虛擬或現實世界。透過科學技術、讓人眼產生最大錯覺的蜘蛛人，與4K3D簡直就是天作之合。

蜘蛛人這款遊樂設施，屬於高科技機器，能讓人類的視覺、聽覺、重力感覺都陷入錯覺中。遊客可以體驗紐約街頭飛升、降落，感受噴發的冷空氣與汗水，但這座遊樂設施其實幾乎都是在平面上移動，非常安全。

那種上升、下墜的感覺，都是日本環球影城技術所創造出來的錯覺。4K3D則能讓這種錯覺的程度飛躍性地提升。

剩餘的課題，就是能否符合預算了。畢竟我們不能把近二十億日圓的預算全數投入，因為數據雖然告訴我，4K3D蜘蛛人很有可能擊出全壘打，但光靠這一球，還無法達到增加20%的目標。一定要預留另一項改造計畫所需的預算，才能用剩餘金額測試新型蜘蛛人的運作。

當時，我向技術部門提出了一個無理的請求。為了實現4K3D，技術部門一定要購買高額的設備機器，將現有的投影機與管理影片檔案的伺服器換掉。然而，要符合預算並不是一件容易的事情。

但為了達成目的，說什麼都得控制在預算內。於是我強行推動所有相關部門找出解決方法。

最後終於成功保留了足夠開發另一項計畫的最低限度的資金。

4K3D蜘蛛人並不是從我腦中擠出來的創意，而是從頭腦之外尋找而來的。而且幸運的是，不只創意，連整個實踐計畫，幾乎都可以套用奧蘭多環球影城的新蜘蛛人原型。這是我將創意的必要條件徹底篩選出來，並判斷採用改造創意後，透過撒向全世界的大網，所捕撈到的大型獵物。

但若實行起來太過普通，「翻新」肯定失敗，這樣就與翻新的成功法則背道而馳了。**翻新成功的關鍵只有一點，那就是「變化程度僅只於改造、卻讓人感到煥然一新」**。如果只是就物理的變化，悄悄「將過去蜘蛛人改成4K3D」，那肯定不會成功。

重要的是「讓消費者實際感受到不同的體驗」與「讓遊客超出期待」，發現跟預想的不一樣」，只要兩者缺一，翻新就失敗了。

因此我們除了進口美國開發中的遊樂設施硬體以外，還得想出強大的集客概念，製作超強的電視廣告，透過奧蘭多環球影城未曾有的大規模行銷，讓消費者建立「新蜘蛛人與至今為止的完全不同」的認知。**藉由事先告知體驗的重要，消費者才能感受體驗價值的差異。**

多虧大家的鼎力相助，蜘蛛人4K3D在二○一三年夏天開幕後，在集客與遊客滿意度兩部份，皆持續飛升，劃出了漂亮的全壘打弧線。

從全球尋找創意並且應用在最新的事物上，對行銷人員而言絕對是必要之舉，應該對此感到驕傲。我認為，靠自己從零開始發想創意，應該是不論怎麼找都找不到的情況下，才能行使的最後手段。若能藉由翻新，創造出讓人無法察覺是翻新的全新價值，那麼成功就不遠了。

現場一定有答案

翻新的其中一項創意已經定案了。然而光靠這項創意，即使能打出全壘打，也明顯達不到增加20%集客數量的目標。因此我們並未把所有的資金都投入到蜘蛛人的項目中，而是保留了一些投資設備的資金（大概跟中大樂透差不多的金額），準備用這一擊出另一隻漂亮的全壘打。

我們只知道必須改造現有的遊樂設施，但卻找不出如何運用少許金額打造出讓遊客大為滿足的附加價值。

即使和部下一起沒日沒夜地沉吟苦思，即使將全球蒐集而來的創意碎片組合起來，即使我四處調查新的概念，也全是遠遠無法企及蜘蛛人的乏味點子，不一會兒，就出現了一座埋葬數

百個創意的墳場了。

創意的屍體堆積如山，每日遽增，但我仍然絞盡腦汁思考。難就在於，即使想出了強大的點子，立刻就會被資金的高牆阻擋。但我仍然認為，一定有什麼是可行的，我徘徊在園區內，拚命盯著每一座遊樂設施瞧，熱切希望能想出遊客「想體驗看看！」的要素究竟是什麼。

但我逐漸累了。周遭的人看我從十週年來履戰告捷，竟毫不掩飾地對我投出「反正他一定可以想出什麼好點子」的期待眼神。如果我的精神狀況是健康的，那可能會覺得備受激勵，但當時他們的眼光只令我感到沈重無比。我真的累了。

我開始夜不成眠。明明筋疲力竭了，卻睜大雙眼。那段日子，總是等我回過神來，才發現我瞪著天花板想了一整晚。

「資金那麼少，又要引爆熱潮，我看根本沒有這種神奇魔法吧！」

我腦中開始迴盪這樣的聲響，旋即又有別的聲音「不，一定有什麼可行！」來打斷它。唯有戰鬥姿勢，絕對不能垮掉……。

如今回想起來，當時我真的一籌莫展了。每天早上我都有股衝動想逃之夭夭，但我還是對著鏡子裡的自己暗示「絕對沒問題」，好在進公司後不讓大家察覺我的不安。

我每天都在園區內踱步，不斷燃燒超越熱情的執著，告訴自己一定可以想出點子，然後使

勁地走來走去。

在前公司時，一位很照顧我的上司，曾經告訴我「當你遇到瓶頸，現場一定有答案」。當時我便依照他的方法，實際到店裡觀察架上陳列的洗髮精，以及挑選商品的顧客，就能想出各種解決問題的對策。

因此，我也一樣得在園區內走動。那段日子就像難產般煎熬，每一天，來自周圍的壓力愈趨龐大，令我苦不堪言。在如此艱困的情況下，我之所以還未放棄，是因為我相信自己的理念與計畫。我在十週年拚了命，讓日本環球影城扭轉劣勢、反敗為勝：在二○一二年度透過壓箱寶環球奇境奪回了家庭客群；如果能撐過二○一三年，連續擊出安打，就能成功引進哈利波特樂園了。

我所描繪的藍圖已經付諸實行了，如果不能走到最後，對公司與員工而言都過意不去。而這種恐懼一直侵蝕著我。

終於，在我一面與高壓奮戰，一面苦思創意後，命運的瞬間總算到來了。

「靈感大神」憐憫悽慘落魄的我，願意可憐我，終於降臨了。

那天，我站在園區內的「Mel's Drive-In」，這間賣美式漢堡的自助簡餐店前，盯著影城引以為傲的高性能雲霄飛車「好萊塢美夢──乘車遊」發愣。

當時我依然在想點子，或許是看著遊客一邊尖叫，一邊隨著雲霄飛車俯衝的快樂模樣使然，我疲憊的心無意識地放空了。我應該在前面站了很長一段時間。

就在那晚。

我帶著困頓的心輾轉反側，一如往常想著有沒有什麼創意，然後漸漸遁入夢鄉。

我做了一個夢。那是一個許久沒有做過的、繽紛燦爛的夢。

在夢裡，我看見了。

我目不轉睛地，盯著白天 **「好萊塢美夢──乘車遊」奔馳的畫面在倒轉。**

這時的列車不像平常一樣從我的眼前由右往左開，而是從左往右跑！

我從床上跳了起來！

凌晨兩點三十四分，在我睡夢中，靈感大神降臨了！

我知道我自己看見了什麼。我知道自己看見了一個了不起的情景。但我還需要一點時間思考，思考該用什麼言語來表達它。

我焦急地整理頭緒，在意識明確的那一瞬間大吼「就是它！」我立刻拾起放在枕邊的創意筆記本，將剛才看見的「畫面」詳細紀錄下來。

這一瞬間，靈感大神降臨了。倒退嚕的雲霄飛車「好萊塢美夢乘車遊～逆轉世界」的概念誕生了。

只要善用原本就有的雲霄飛車的軌道與月台，開發讓遊客倒著坐的特殊車輛，就只要付車輛的設備投資費用就行了。我在腦中自顧自地規劃，然後預估日本環球影城導入好萊塢美夢乘車遊第一年的追加集客數據人潮。這些計算都是在大神降臨後立刻著手進行，直到日出前才完成。

我的直覺告訴我，這個點子一定會成功，因此興奮不已！光是想像雲霄飛車在第一個墜落點向後落下，相信任何人都能想像那種顫慄的刺激感。畢竟讓雲霄飛車往後掉，就角度而言，相當於從後腦杓往下墜，是人類本能中最恐懼的姿勢。

這就像哥倫布的蛋（按：意指跳脫框架，產生一個無前例可循的想法。）一樣，簡直是天才的創意啊！

我一個人實在興奮地不得了！

來自技術人員的反彈

結果那天早上，我在公司提出「倒退嚕的雲霄飛車」的點子，引發了非常強烈的反彈，簡直就像用石頭丟蜂巢一樣。

技術人員斬釘截鐵地告訴我「絕對不可能」。

「雲霄飛車最重要的就是安全性。好萊塢美夢乘車遊是以向前行駛為前提，將遊客能承擔的重力加速度G經過縝密計算所設計而成的。如果倒退嚕，還要載著人跑，安全的可能性極低。」

也有人這麼說：

「假設安全檢測真的奇蹟似地過關了，要用其它目的向政府再次申請已經核准過的同一款雲霄飛車，根本前所未聞。而且二○一三年之中絕對拿不到許可，所以放棄吧。」

接著技術人員又說：

「倒退嚕的雲霄飛車如果真的那麼受消費者青睞，那全世界的雲霄飛車專家早就想出來了。何況你看看，世界各地到處都沒有倒退嚕的高速雲霄飛車，可見一定有它不能做的理

由。」

我同意最初的兩點安全性檢驗與政府許可，的確是一定得跨越的高牆，但第三點就讓我火冒三丈了。這種「方向錯誤的執著」，正是技術發展的癌細胞。那一瞬間，我聽見自己腦袋中劈哩啪啦迸出「在批判這個想法之前，有誰可以提出替代方案呢？」猛烈火花的聲音。

我怒喝道：

「在我們傾盡全公司之力，挑戰安全性檢驗與政府認可前，你倒是說說看這個點子為什麼要放棄啊！與其滿腦子都想著不做的理由、不能做的理由，還不如想想看要怎麼做才會成功！」

我已經有開戰的覺悟了。

當然，如果這項創意會增高任何一點安全性上的風險，我一定比所有人都先抹煞掉這個創意。畢竟人命關天，一毫釐都不可以妥協。

但我絕對不能忍受的是，在挑戰前、在實際全力以赴之前，就先放棄。**想創意可不是那麼簡單的事！**若幫助公司撐過二○一三年，是創造公司未來唯一的道路，那麼在未盡全力前就放棄，絕對不會是我們的選項。

這時只有執行長格連是最大的救星。當時我剛從行銷部長升為執行董事兼總經理，從行銷

部、營業部等商業部門到娛樂部門，一共統管五個部門。技術部門與營運部門另有主管。為了迅速統整不同的意見好讓計畫推行，我認為必須先下手為強，讓格連了解這個創意有多麼優秀。我希望他能了解，「倒退嚕的雲霄飛車」究竟是個多棒的點子！

原本我打算附上調查數據說服他，但當時創意才剛萌芽，調查是之後的事情。

幸好他一聽到這個創意，僅僅數秒就告訴我「這創意太天才了！」還幫我加油打氣，鼓勵我「揮棒打擊！」

「好萊塢美夢乘車遊～逆轉世界」，倒退嚕雲霄飛車的誕生

當時強烈反對的技術人員，也在我再三的請託下，以及格連明確的支持下，接受提案，成為幫助影城渡過難關的夥伴，為實現夢想展開行動。剩下的時間已經不多了，他們全都卯足了勁，奉獻自己來參與這個計畫。

在我們一而再、再而三地慎重檢驗下，結果出爐了，倒退行駛在安全性上竟然完全沒有問題。原因來自於好萊塢美夢乘車遊的基本性能極高。畢竟它可是全球評價最高的瑞士雲霄飛車製造商的集大成之作啊。

搭乘過這輛雲霄飛車的人都知道，好萊塢美夢乘車遊與其它遊樂園常見的雲霄飛車有個極大的不同之處，那就是行駛時非常平穩、流暢。它不像一般的雲霄飛車，容易有「碰撞感」、「搖晃感」，搭起來就像在「自由飛行」或「舒適漂浮」，這些都是經過精密的設計與嚴謹的施工才有的成果。

也因此，當時日本環球影城花費了非常高昂的價格才將它建設完成，多虧那高得離譜的基本性能，「倒退嚕」這種非常識所能想像的行駛模式，才能在完全不會對人體造成負擔、安全無虞的情況下實現。

除此之外，史無前例用同一輛雲霄飛車取得不同用途的認證許可，也在技術人員的奮力爭取下，獲得了政府的首肯。如今我依然十分感謝他們的努力。

終於，我們開發出倒退嚕的新型車輛「Vehicle No.5」了。與塗成淡紫色的前行車輛相比，這款特別的車輛為了強調其緊張刺激感，特地塗成了「大紅色」。我們也致力找出能作為「好萊塢美夢乘車遊～逆轉世界」行銷活動的強力主題曲，來活化好萊塢美夢乘車遊的另一項特色「邊聽音樂邊坐雲霄飛車」。

很榮幸的，我們邀請到國民偶像團體SMAP合作，由他們製作和這輛雲霄飛車體驗完美契合的新曲「Battery」，並讓它在雲霄飛車上播放。

多虧有SMAP的支援，「好萊塢美夢乘車遊～逆轉世界」受遊客矚目的程度遽增，電視廣告也用了「Battery」作為主題曲，並以人類本能最恐懼、從後腦杓下墜的姿勢作為廣告訴求。

這個電視廣告的事前調查，給予我們莫大的信心，使我們勝券在握。

不經一番寒徹骨，焉得梅花撲鼻香。好萊塢美夢乘車遊～逆轉世界，在二〇一三年春開幕後，立刻大排長龍，甚至刷新了日本遊樂設施排隊等待紀錄（九小時四十分鐘，二〇一三年三月二十一日），變成了超人氣的遊樂設施。

二〇一三年，是籠罩在迪士尼三十週年慶衝擊，以及因哈利波特導致遊客不願前來，集客數量無論如何都會下滑的陰影下的一年。當時我預測這些負面影響會導致遊客減少15％，這個數字，在上半期剛結束的10月，令人驚恐地兌現了。

另一項成真的，則是讓遊客增加20％來填補凹洞的計畫。我們苦心改造的兩座遊樂設施皆大受歡迎。春天開放的「好萊塢美夢乘車遊～逆轉世界」，以及夏天開放的「新蜘蛛俠驚魂歷險記乘車遊4K3D」，都獲得了空前的成功。雖然這一年的確產生了凹洞，但因為填補凹洞的計畫發揮了作用，遊客人潮甚至比二〇一二年還多，創下了直逼千萬的九百七十五萬人次的紀錄，且上半期後勢看漲，最後更以前一年人潮的104％告終。依照這個趨勢計算，二〇一三年

全球首屈一指，令人寒毛直豎、驚聲尖叫的雲霄飛車——好萊塢美夢乘車遊～逆轉世界。

度的人潮相當確定可達一千萬人次。

到此為止，我總算在這三年內，在九局下半兩出局無跑者的情況下，連續擊出安打而陸續得分。大型專案、季節性活動、年營收，全部成功達陣，無一例外。如果將其它細項算入，我在日本環球影城的總成績，大概是三十四打數，三十三安打，打擊率〇‧九七一，全壘打率〇‧四一二。

面對一定得達成的目標，我一次又一次，在沒有充裕經營資源的劣勢下苦戰。身負重擔，一步步前進，回過神來，才發現第二階段火箭發射在即，我們終於走到這一步了。

第六章

呼喚創意之神
的方法

將危機變成轉機的「創新架構」

最近愈來愈多來自各界的人，對我拋出類似的疑問——如何想出「革命性的創意」？這是一個非常重要卻很難回答的問題。

發問的人，包括最近因為影城經營狀況良好而開始關注日本環球影城的媒體朋友，以及見證日本環球影城谷底重生的合作企業（協助影城的企業贊助商）幹部。許多不認識我的人，都對我滿心期待，認為我是一個能接二連三想出非凡創意的天才。

然而，我其實並不是一個有創意的人。至少我的右腦並不發達，我有這樣的自覺。因此每當有人問我「為什麼你可以一而再、再而三地想出大受歡迎的點子？」我都會感到有些困惑。

真相是，為了不讓公司倒閉，我拚了命、絞盡腦汁讓自己那「只有數字的頑固腦袋」動起來，四處奔波不息。因此我一直不覺得，自己有什麼創意發想法是可以與人分享的。

但就在半年前，有人對我說：「我很意外森岡先生是個精明幹練的左腦人，畢竟你每次都能想出成功的好點子，所以我想你一定有構思創意的成功法則。或許正因為你是左腦人，才可以將那些法則體系化。」

那時我突然有個想法。如果真的有能提高靈感出現機率的方法，如果我能將它整理下來，提供給下屬和周圍的朋友，我那「打地鼠」般的人生或許可以輕鬆一點。這或許能讓日本環球影城，變成一個能讓商業創意由下而上迅速產出，然後陸續實現的組織。

因此，我決定將一開始我為公司內部訓練所開發出來的、讓自己的創意與思考加深的方法，以及想出點子和想不出點子的各種情況，一一整理下來。並且盡可能回想過去的事情，將其詳述下來，分析為什麼成功或失敗，原因又出在哪裡。

床邊堆積如山的不採用的點子，以及記錄其出發點的筆記，幫了我很大的忙。當我將成功法則整理到一定的程度，向周遭的人徵詢這個發想法對他們有多大的幫助後，我有了一個新發現。

我的做法意外地備受好評。

不依賴「偶然」，才能「創新」。由於我盡可能排除了偶然等變因，因此想出好點子的機率就提高了，這對並非右腦型天才的人而言，很好理解，也很容易實踐。而那種「易於模仿」的感覺，也讓人覺得苦心不易白費。

由於這些因素，角川書店的龜井總編便向我提議，希望能將日本環球影城谷底重生之路寫成書籍，並將「發想創意的步驟」盡可能簡單易懂地統整在書內。

我的右腦既不發達，也沒什麼創意，但或許正因為如此，我的作法更適合普羅大眾。老實說我也不清楚這些到底能發揮多大的作用，但我相信，一個人只要意識到該如何提升革命性創意出現的機率，那麼他在任何情況下成功的機率都會確實升高。

在這章，我要針對能提高強大創意出現機率的「創新架構」進行說明。

將創新架構的概念整理起來大致如下。各位可以將其想像成由四根柱子支撐起來的房子。

創新架構

❶ 架構

❷ 改造

❸ 籌碼

❹ 承諾

我認為的神明真面目。

前面幾章，我已經寫過好幾樁在靈感大神降臨前我所遭遇的挫折了，在這裡，我想先闡明

神明的真實身份，就是機率。

對於擁有特定宗教信仰的讀者，我感到很抱歉，但是對我而言，相信神明，其實就是相信「機率」。能想出好點子，或者想不出來，也都是機率。換言之，要催生出好點子，其實只要提升好點子出現的機率就可以了。

要提高機率，就得針對架構、改造、籌碼、義務這四項重點進行強化。如果你不是靈感源源不絕的天才，那就像我一樣，努力提高靈感出現的機率吧。

透過架構尋找關鍵

要催生一項創意，一開始最重要的，就是**先知道到底該拚命想什麼**。如果不知道該想出什麼樣的創意，就等於在浩瀚無垠的可能性中，像無頭蒼蠅一樣尋找靈感，這樣效率會非常差。因此我們必須使用「架構」這項道具，透過推理，引導出我們該尋找的創意具備哪些「線索（必要條件）」。

先用架構讓線索浮現，再發想創意，就像釣魚時，先決定要在哪個點垂下釣魚線，再開始釣魚。

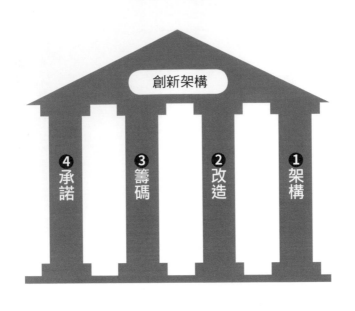

創新架構

❹ 承諾　　❸ 籌碼　　❷ 改造　　❶ 架構

尋找創意時所使用的「架構」，一如魚群探測器。少了它，就得在深不可測的大海裡，花上大把時間來回搜尋。商業創意也是一樣的，如果不先知道該拚命想什麼才好，就會曠日費時。因為「機率」太低了。

要想出「好點子」，絕大多數的人其實都沒有仔細思考過以下兩點。

❶ 一個好點子，應該滿足哪些條件？

❷ 把這些條件組合起來後，又該將搜尋好點子的著眼點（釣魚點）定在哪裡，再來絞盡腦汁思考？

思考創意時，幫助我們預測「寶物會埋在哪

裡」，就是「架構」的功用。透過架構，就能在廣大的田野中推理出寶藏會藏在什麼地方，然後再動手挖掘。

我這人沒什麼耐性，沒辦法將一塊田的每個角落都挖遍。可以的話，我希望用最少的努力，獲得最大的成果。因此在動手之前，我會先動頭腦，盡量省下挖掘的勞力。

我認為，尋寶時所要使用的架構，其關鍵在於**釐清該創意必須具備哪些條件。**

我尋寶時常用的架構有以下三項，每一項都不是我自己發明的。雖然我也有透過反覆的用功與實戰，將自己的詮釋加進裡面，但基本上，大部分都是靠讀書以及向前輩學習而來的。

● 行銷架構
● 數學架構
● 戰略架構

最後的行銷架構屬於專業領域，所以在這裡我主要介紹的是戰略架構與數學架構，這兩種思維模式。

戰略架構

戰略架構就是藉由思考戰略時的步驟，**導引出所需創意的必要條件**。具體方法，是按照目的、戰略、戰術，這三個步驟來逐步思索。但最重要的還是一開始就將目的考慮清楚，將它明確定義出來。之後再來選擇該將手邊的資源（人力、物力、財力、資訊、時間、品牌等智慧財產）集中在哪些事物上，以達成目的。這裡的選擇指的就是戰略，而**戰略，就是規範現在所要發想的創意該落在哪些範圍內的「必要條件」**。至於創意則是戰略的延伸，是接下來要考慮的戰術。

舉個簡單的例子。有位男性和女朋友吵架了，正在想該用什麼方法才能讓彼此和好。就戰略架構而言，他不該一開始就想具體的點子，而該像這樣逐步思考。

首先，找出目的——「和女朋友和好」。接著擬定戰略，從「送她喜歡的東西、博取芳心」，或者「請她信賴的人居中協調」等大方向中挑出一個。哪種戰略比較有利，依狀況與女朋友的個性而定，這裡我們先假設「送她喜歡的東西，博取芳心」是最佳解法。

各位發現了嗎？在這一瞬間，戰術（也就是創意）的範圍立刻縮小了。除了「喜歡的東

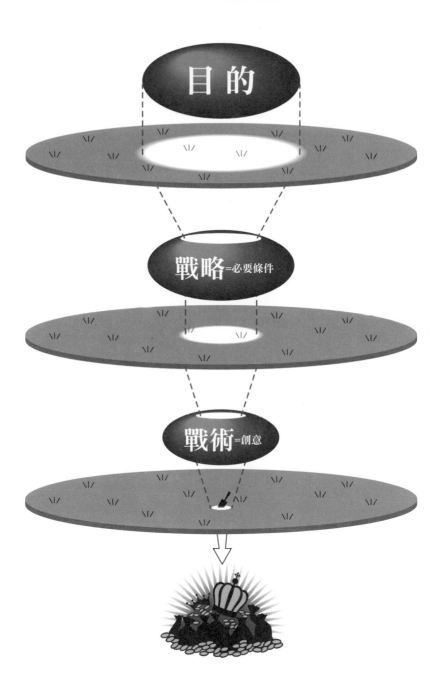

雲霄飛車為何會倒退嚕？
創意、行動、決斷力，日本環球影城谷底重生之路

西」以外，其它的事情全都不必考慮。只要將「能博取女朋友歡心的東西」設為必要條件來思考，那麼她喜歡的歌手的演唱會門票、她想要的包包、她愛吃的蛋糕卷……等點子就會源源不絕湧現出來了。這時就不必花精神顧慮「找她的親朋好友勸和」這些其他的戰略選項。

像這樣依照戰略架構，**依序思考目的↓戰略（必要條件）↓戰術（創意本身）**，就能順利擷取出選項。這可以幫助我們將時間與努立集中在最有可能埋藏寶藏的地點。除此之外的都是「捨棄的領域」，可以完全不必理會。

許多時候，只要方向確立了，戰略（必要條件）就會成為具體創意的原點。在這個例子中，「女朋友喜歡的東西」就是方向，是幫助這位男性想出具體點子的重要線索。

目的：該達成的課題是什麼？
（例：和女朋友和好）

戰略：為達成目的，經營資源要集中在哪裡？↑這是創意的必要條件
（例：送女朋友喜歡的東西，討她歡心）

戰術：具體該如何實現？↑這是創意
（例：送她喜歡的歌手的演唱會門票）

接著，讓我們將前面介紹過，我在日本球影城實戰的例子套用到戰略架構上確認看看。

進公司前後的那段時間，我最先進行的任務就是設定明確目標。藉由各式各樣的市場數據、經營資料、競爭同業的實際資訊，思考日本環球影城可以從現狀提升多少人潮。再從此將公司應該成長的目標，也就是公司的目的設定出來。一年的來客數不該只是七百萬至八百萬，或許可以超過一千萬人次，於是我提出「讓每年的來客人潮穩定超過一千萬人」這項目的，並希望在三年內實現。

接著是戰略。我開始多方思考，該用什麼樣的戰略才能達成一千萬人次。我想了各式各樣的大方向，包括日本環球影城一直以來的強項──促使更多單身女性來訪、吸引尚未開發的高齡客群、吸引來訪頻率較低的遊客等等。

在這之中，我發現日本環球影城的目標客群過於狹隘，因此判斷最有可能達成目標的戰略是「吸引帶小孩來玩的家庭客群」。這麼一來，我只要想出以「吸引帶小孩來玩的家庭客群」為必要條件的創意就行了。

接著，我將這項大條件再次放大檢視，從中擬出了四項更具體的必要條件。

「吸引帶小孩來玩的家庭客群」有哪些必要條件？

❶ 必須逆轉消費者對日本環球影城「帶小孩來玩不盡興」的刻板印象。

❷ 由於實際上可能增加數成人潮，因此一定得具備足夠的空間來消化遊客。

❸ 一定要能在設備投資基金的預算內實現。

❹ 若能和現有資產產生相乘效應，提高經營效率會更好。

到了這個階段，終於要具體搜尋有哪些創意符合這些條件了。接下來，只要將這四個條件當作線索，不斷發想相應的創意，從中挑選成功機率可能最高的即可。

這個過程如同猜謎。就好比，有人出了一道題目：「要用的時候用不到」、「不用的時候偏偏用得著」，請問這是什麼？而符合條件的答案是「浴缸蓋」一樣。

以日本環球影城而言，我們想出了能讓小朋友和父母同樂，一起坐各式各樣的遊樂設施、一起玩耍的新家庭遊樂區「環球奇境」這個具體戰術（創意）。就不必再花時間思考該做哪些遊樂設施、該如何宣傳，才能吸引高齡族群。

像這樣的戰略架構，其實就是按照目的→戰略→戰術的順序，由大至小限縮範圍的一種策

略。盡量不要花力氣去挖掘沒有寶藏的地方，將時間運用在該挖的場所，這樣就能提升儘快挖到寶藏的機率了。像這樣將創意的範圍戰略性地縮減，就是「戰略架構」的真諦。

目的：該達成的課題是什麼？

（例：每年來客數穩定超一千萬人）

戰略：為達成目的，經營資源要集中在哪裡？↑這是創意的必要條件

（例：吸引帶小朋友來玩的家庭客群）

戰術：具體該如何實現？↑這是創意

（例：建造新家庭遊樂區「環球奇境」）

最後，我要寫一下戰略架構的弱點。在實戰中，有時戰略架構並不能發揮很好的功效，**尤其是在戰略選項不相上下，挑不出最適當戰略時**。這時如果不連具體的戰術（創意）一起思考，檢驗實現的可能性有多高，便很難抉擇。

不論一項戰略乍看之下多麼優秀，如果不能實現，就是紙上談兵──這是定律。在透過戰略架構限縮挖掘範圍時，考量實現的可能性非常重要。而在實際的商場上，只要時間與經營資

戰略架構

目的

達成每年來客數一千萬人次

戰略

吸引家庭客群

吸引家庭客群的必要條件

❶ 必須翻轉消費者對日本環球影城「帶小孩來玩不盡興」的刻板印象。

❷ 由於實際上可能增加數成人潮,因此一定得具備足夠的空間來消化遊客。

❸ 一定要能在設備投資基金的預算內實現。

❹ 若能和現有資產產生相乘效應,提高經營效率會更好。

戰術

建設新家庭遊樂區「環球奇境」。

源許可，同時進行兩到三種戰略與戰術（創意）的組合，其實也很常見。

在各個戰略與創意實踐的可能性尚未驗證前，常有不輕易做決定的情形。有些人會認為，如果當下的狀況能允許先不做決定，那就不要輕易論斷，這樣才能提高策略的準確度。

但我自己認為，最好能在戰略階段迅速定案。理論上而言，不要太快下定論的確沒錯，但在實戰上，很多時候都應該儘快下決定，因為一旦錯失良機，狀況往往會發展成不利的局面。

不論是儘早決定戰略，還是不那麼快決定，都會有快而不精或者慢工出細活等風險及優勢。重要的是了解每個選項的風險後，選擇「現在決定」或「晚點再決定」。

以主題樂園業界而言，大部分的情況下，戰術上的成功與不成功，幾乎不做做看誰也不知道……。初次開發的遊樂設施或表演，最後到底能為遊客帶來什麼樣的體驗？如果不到最後一刻，幾乎沒有人敢說死。

即使是從很棒的戰略催生出的精彩表演，實際演出後，也有可能一敗塗地。因此我才會認為，在商業上更要儘快決定戰略，用更長的時間來實行戰術。

實際打造遊樂設施或表演時，設立檢查點，由行銷主導，檢驗是否能提高顧客的滿意度並

同時進行，是很花時間的。反過來說，如果不花上足夠的時間，戰術的風險就無法下降。因此我總是不斷提醒自己，必須提升下決定時快、狠、準的能力，這樣才能確保有充裕的時間實行戰術。

為了發揮戰略架構的優點，儘快決定戰略是有必要的。即便我可能因此挖了三個洞，也比沒頭沒腦地將整座田挖遍來得有效率多了，而這樣就能讓儘快挖到寶藏的機率大幅上升。

數學架構

所謂數學架構，一言以蔽之就是「邏輯」。這對於設定正確目的、發覺問題本質是很有幫助的。而我們在前面提及的戰略架構中的「設定目的」，也經常使用到數學架構。

如果一個創意無法明確捕捉出問題的核心、將問題解決，那麼任其再強大，也是徒勞無功。換言之，應該一開始就將該解決的問題釐清，確認**這個創意到底是為了解決什麼問題？**

數學架構的原理，是透過數據，理論分析商業上的因果關係，藉此找出現象背後的問題本質（寶藏）及其可能性。我非常喜歡數學，因此經常使用數學模型（需求預測模型、透過多元回歸分析解析因子等等）。這對於發現問題（商機）而言，是非常有效的武器。

不過在本書中，我想先撇開高難度的數學與計算，將焦點擺在更重要的觀念上。那就是透過數學的頭腦，**運用邏輯思考，提高找到正確答案的機率。**

我常聽見許多大人，嚷嚷著在學校學習的數學，出了社會毫無用武之地，對此我感到非常遺憾。因為那代表他頭腦中沒有邏輯概念。

就我而言，我認為學校教給我們所有解決問題的方法中，最有用的就是「數學」。而數學在出社會後所發揮的作用，並不是指像工程計算機一樣能快速計算複雜的問題，而是邏輯性的思考能力。

數學架構，就是透過邏輯來尋寶，它最強的地方在於幫助我們發現問題的原因，以及找出其可能性。**這是一種先建立相加為一百的假設，再一一驗證，**藉此推測寶物埋在哪裡的方法。

請想像眼前有一塊很大的正方形田地。這塊出的某處埋著寶物。為了找出寶物，我們要將整塊田假設為一百，並在某處畫出一條線，區分成Ⓐ、Ⓑ兩份（只要在相加為一百的前提下，不管分為幾份都可以，但為了方便說明，這裡先簡單分為兩份）。假設Ⓐ是五十，Ⓑ也是五十，兩者各佔一半，那麼若Ⓐ挖到寶物尋寶就結束了，若沒有，就代表寶物埋在Ⓑ處。

接著再將Ⓑ定為一百份，細分成Ⓒ和Ⓓ，並挖掘其中一份。如果在Ⓒ挖到寶物尋寶就結束

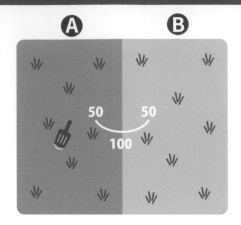

將總面積為100的田地，分成Ⓐ、Ⓑ兩份，並假設寶藏埋在Ⓐ處，然後挖掘。Ⓐ和Ⓑ的比例可以視假設而變。不論是50：50，還是60：40都可以。重點在於Ⓐ+Ⓑ=100。

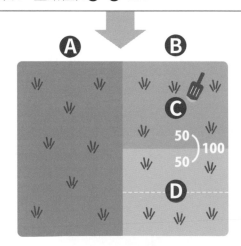

如果Ⓐ沒有寶藏，就將Ⓑ分割成Ⓒ和Ⓓ，然後挖看看Ⓒ。若Ⓒ沒有寶藏，就將Ⓓ再度分割……反覆進行。

了，如果沒有就代表寶物埋在 **D** 處，那就再將 **D** 定為一百並分區。像這樣一邊把田分成數份，一邊挖掘，最後就一定能挖到寶藏。

例如，某座遊樂園正面臨「遊客數量減少」的問題。然而，遊客數量減少不過是肉眼可見的「表象」而已，並不是問題本身。問題本身，是潛藏在表象下，導致人潮減少的「原因」。

如果不將這個原因釐清，就無法想出好的創意，來增加年間集客數量。

為什麼人潮會減少呢？要揪出「原因」，將整塊田挖遍，沒頭沒腦地挖掘原因（寶藏）是很沒效率的。

頭腦裡沒有數學概念的人，很有可能會這樣假設：

「是帶孩子來玩的家庭客群減少了？還是女性遊客減少了？」

這樣是行不通的，因為加起來不足一百。女性與帶孩子來玩的家庭客群「重疊（母親）」了，而且沒有家庭的男性也被撤除在外，這樣加起來不會是一百。像這樣的重疊就會導致效率不彰，撤除部份客群則有可能丟失寶物。

有數學概念的人，會這樣假設：

「男性客層減少了嗎？女性客層減少了嗎？」

「十一歲以下的兒童減少了嗎？十二歲以上的兒童減少了嗎？」

「帶孩子來玩的家庭客層減少了嗎？還是其它的客層減少了？」

這些各自加起來，都會是一百。此時若調查帶孩子來玩的遊客，發現數量真的顯著下滑，那就將其原因（寶物）找出來。如果沒找著，就代表寶藏埋在另一邊。

接著再為另一邊的田設立假說，挑其中一區來調查。反覆操作後，總有一天會找到寶藏（問題的原因）。

除了戰略架構與數學架構以外，尋寶時可使用的架構還有很多種。像我就經常使用「行銷架構」。但行銷架構比較艱澀，本書無法詳述，只能大略說明。簡單來說，行銷架構就是「在大眾腦海中建構強力品牌的必勝法則」。將種種情況相互比較，就能在不合理的地方發現改善的契機（也就是寶物）。這些架構要使用哪個都可以，而它們可能會帶來以下幾種結果。

● 能夠挖掘很有可能埋藏寶藏的地點。

● 知道必須拚命想的東西是什麼。

● 知道為了勝利，該訂出哪些「必要條件」。

● 想出好點子的「機率」提升。

我之所以能想出「好萊塢美夢乘車遊～逆轉世界～」，也是多虧於先透過架構，思考出「必須將舊有的遊樂設施翻新」這項條件的緣故。畢竟考量到可使用的預算金額，要建造新的遊樂設施實在太困難了。而要讓改造後的遊樂設施躍上新聞版面，就一定需要一個能讓消費者瞬間感受到「不同」的創意。由於我已經將這些條件透過架構引導出來了，所以才會一股腦地在園區內徘徊，絞盡腦汁思考該用什麼方式將舊有遊樂設施翻新。

像個無頭蒼蠅一樣亂轉，機率是不會上升的。想引導出該在什麼地方努力、資源要集中於哪裡，就得在腦中建立穩固的「架構」。用各種不同的架構都可以，共通點在於釐清「到底要思考什麼？」任何人的腦中，都可以建立一座能提升機率的「寶物探測器」──架構。

透過「翻新」尋找創意

透過架構釐清必須思考的問題後，就想靠自己的力量立刻發想新創意，在我看來是不理想的。任何事情都想從零開始，是日本人的壞毛病。應該將親自想創意，當成最後的手段。

透過架構將所需創意的必要條件整理出來後，不妨先將眼光放向全球。接著去思考，**在這**

個世界的某處，從古至今，是否也有人面臨過類似的問題？然後從全世界搜尋答案。

多虧現在網路發達，翻新可以很快就完成。只要有空閒時間，我就會在課題定下來後，四處蒐羅有可能解決問題的類似創意。當然，除了透過網路理解資訊以外，坐而言不如起而行，親身體驗也很重要（我是在奧蘭多撰寫這份原稿的，今天已經乘坐了某座主題樂園的其中兩項新遊樂設施）。

像這樣經常豎起雷達，向外界尋求資訊，很非常重要的。然而，即便我們從外界發現了能解決煩惱課題的創意，卻很難直接複製過來，因為大部份情況下，「原封不動」地拷貝都會惹來麻煩，因此必須將其戰略與創意的核心擷取出來，再就戰術內容進行修正。

我為了幫助日本環球影城撐過二〇一三年度，決定讓蜘蛛人升級為4K3D版本，結果獲得了空前的成功（以目前的時間點二〇一三年十一月來看）。但這項創意其實是從奧蘭多環球影城借用過來翻新的。

向外界汲取創意，擁有兩大優點，其一是非常節省時間，其二是這項創意已經在某處於消費者身上試驗過了，因此成功機率較高。再重申一次，我深深認為，日本人應該將這個方法好好學起來。

我在前一份工作，曾經與各國人士一同共事，他們在這件事情上反應就很迅速。嘴裡才剛嚷嚷著要做什麼，下一秒就把我想出來的點子偷過去了。在國際社會，未取得專利權的點子，大家是可以自由使用的。日本的商務人士如果無法向世界看齊，善用這股力量，對於國際競爭將相當不利。

別再作繭自縛了，睜開雙眼，到外面看看吧。**我非常了解日本人想靠自己創造一切的心態，但就我而言，那充其量只是「自我滿足」罷了。**為了公司，不是應該用更有效率、成功率較高的方法嗎？

此外，時常豎起天線，看看外面有沒有能借鏡的創意，有用的資訊就會不斷累積在腦海中。而這些累積的資訊，就會成為自己發想創意時的「籌碼」，是提高寶藏發現機率的強力武器。

平日就要儲備籌碼

要想出靈感，就得清楚知道該靈感的「脈絡」，如此一來挖到寶的機率就會壓倒性地提升。我們腦中累積的豐富資訊就是「籌碼」，比喻成釣魚，「籌碼」就像是為了在定點成功釣

到魚，而必須具備的有效知識與經驗，也就是「資訊的質與量的累積」。

了解該漁場的潮流與地形、熟悉魚群的習性、具備與魚餌和道具相關的豐富知識、以及透過經驗累積出釣魚的訣竅，這些都是為了成功釣到魚所必須累積的知識與經驗。

「籌碼」愈強，面對問題時就愈能想出解決方法。我們常會用「那個人點子很多」來讚美一個人，而許多家庭主婦就是發揮了這項優點，想出了很棒的創意。「需要為發明之母」，如果沒有家庭主婦的經驗，很多需要解決的問題就不會被發現。少了主婦的眼光、感性，這些由主婦經驗構成的「籌碼」，許多便利小物就不會存在了。

人不會去思考沒注意到的東西。

那麼，身為娛樂產業的人，又該強化什麼樣的籌碼呢？除了各種行銷、金融等專業知識以外，「娛樂」是所有籌碼共通的要素。尤其是從事行銷工作，必須招攬顧客或撰寫企劃的人，更要努力追求世界上的娛樂，加深其寬度與廣度。

當然，要全方位強化籌碼是很困難的。因此在商場上，至少要建立屬於自己的專業領域，對於想出好點子才有幫助。

以我而言，我和其他的管理階層相比，就擁有龐大的娛樂籌碼，這點我相當自豪。我從以前就喜歡娛樂與休閒，舉凡聽音樂、欣賞舞台劇、看電影、下西洋棋、打電動、釣魚、露營、看動漫畫、看運動賽事、旅行、閱讀、到遊樂園玩、演奏樂器……我花在這些五花八門興趣上

的時間與熱情，絕對不容小覷（笑）。

我並不是一個從小到出社會，只會唸書的呆子，我會去做我喜歡的事情，悠閒地四處逛，笑看人生的風景。

恐怕在日本環球影城超過五千名的工作人員中（包含工讀生），一生花在「遊戲」上總時間超過我的人，數不出一個（雖然我沒有實際去確認）。從Game & Watch、紅白機、超級任天堂、Gameboy、Virtual Boy、Xbox、PlayStation、Ds、Wii、PS2、PSP、3DS、PS3⋯⋯WiiU，我的成長路途，就是這些主機的發展史。

我能想到要將魔物獵人活動化，也是多虧了這些籌碼。我發覺魔物獵人充滿商機，決定親自試試看。除了了解其它遊戲相關的深層知識以外，我也不斷深入體會這款遊戲是如何讓玩家感動。我一頭栽進遊戲裡，這使我能夠直覺地找出問題的關鍵，例如活動化不可或缺的要素是什麼、該如何說服卡普空合作、電視廣告又該傳遞怎麼樣的訊息，才能讓全國的粉絲不惜買入場券捧場等等。因此我才能不斷想出點子，這就是籌碼的力量。

我這個人非常執著，而且能長時間集中精神，睡眠時間只要四小時就夠了，短期之內就能比他人更埋首於一件事物中，這是我的強項。今年九月發售的最新作「魔物獵人4」，我才玩

了不到兩個月，遊戲時間就已經衝破三百小時了，之前的假日，我還曾經連續玩十七小時，而且完全不會累、也不會膩。

老婆大人從以前就常說我比小孩還要孩子氣，這種執著的個性，其實對儲存娛樂的籌碼非常有幫助。在日本環球影城這類娛樂公司工作的人，一定要學習如何將「玩樂」轉換為工作上的創意。就這層意義上而言，如今這份工作簡直就是我的「天職」。

可以光明正大地在家看電影、打電動、看漫畫、看卡通、聽音樂，享盡各種娛樂，然後對老婆說「我這是在工作！」天底下還有比這更美妙的職務嗎？我常對在日本環球影城工作的同仁、部下說，從事娛樂產業的人，最好早點回家，然後盡量多玩一點，一定要親自下去體驗娛樂的魅力。許多人都在公司待太久了，應該早點結束工作，提醒自己盡量製造機會，汲取各種娛樂元素，才能與他人在工作能力上產生區別。

關於「籌碼」，還有一點要我要補充。那就是必須藉由團隊的力量來增加籌碼。個人的經驗、知識固然是籌碼，但將這些拼湊起來的人們之間的連結，同樣也能成為強力的籌碼。要一個人將所有的籌碼消化完儲存起來，是有困難的，因此善用其它儲蓄籌碼的人的力量，互相幫助，實在非常重要。

尤其，有時我們的專業知識與心中的藩籬，會形成固定的觀念，限制我們發想新創意。因此我認為，身為管理階級，在組織團隊時，一定要非常重視新創意的發想與籌碼的多樣性。

像我一個人在發想時，也時常一籌莫展。這時就需要某種新奇的靈感作為起點。我必須時常提醒自己，強化團體智慧這項籌碼。這就是為什麼我特別渴望貼近消費者族群的年輕員工與女性職員意見的原因。像這樣經過強化的籌碼，就能成為提升靈感出現機率的強大武器。

承諾～我們能持續拚命思考多久？

最後一項要素「承諾」，與前面三項不同，是一種精神理論。一如commitment的字面，它代表堅持到最後一刻的覺悟與決心，也就是充滿信心與勇氣，告訴自己「我一定要想出好創意！」。目前為止我介紹的要素（架構、翻新、籌碼）固然重要，但最後成功與否，其實關鍵在於承諾。

先運用架構將要思考的重點釐清，再透過翻新從全球汲取創意，接著運用自身和團隊的籌碼，善用豐富的資訊，**最後是絞盡腦汁思考到底**。

在我看來這點明明是最重要的，但實際上很多人都做不到。

「一直思考真的很辛苦，忍不住就放棄了。」

「周圍一直吵吵鬧鬧的，找不到安靜的時間能讓我好好思考。」

我想我身邊就有很多這樣的人，他們對於發想創意的意志力並不足。有的是決心不夠、有的是缺乏熱情，每個人的狀況都不同，但只有一點是肯定的。

「機率之神」是不會對得過且過的人微笑的。

因此我總是這樣暗示自己。

「我一定能找到靈感。它是存在的，只是我還沒發現。」

每當我這麼想，就會拚命思考，說什麼也不放棄。我會日日夜夜、不眠不休地思考。像這樣持續動腦，頭腦雖然會逐漸疲憊，但也會呈現一種不可思議的狀態。

若要形容這種大腦的特殊狀態，大概會是這種感覺：

· 雖然還不至於筋疲力盡，但也已經累到不行。

· 意識很清晰、很寬闊，而且很透明。

- 腦中除了要思考的問題點，沒有任何東西。

- 極其冷靜專注。

這時靈感就會降臨了。當可控意識消除後，與其說創意是從腦中生出來的，倒不如說是從遙遠的天上降臨的。

為了人工製造出這種狀態，我通常會先把課題想想清楚，然後泡個熱水澡，設定十分鐘的時間逼迫自己動腦，看看自己會先意識飄離還是先想出創意。

像這樣每天持續地想，睡覺的時候靈感就會突然降臨了，有次我甚至從床上跳起來，大喊「想到啦！」。「好萊塢美夢乘車遊～逆轉世界～」就是我在睡覺時，看見雲霄飛車倒退行駛的畫面，所想出來的。

我在前一份工作賣洗髮精時，也曾經創造出哥倫布的蛋。那時同業陸續推出洗髮精補充包，來瓜分洗髮精市場。當時我在美髮事業部，部內設計的洗髮精包裝，稱為DLP瓶，它的構造是在塑膠瓶內側裝一個「內袋」，方便消費者將洗髮精用得一滴也不剩。

但也因為這樣，一旦壓瓶內的洗髮精用完了，內袋就會縮扁，導致要倒入補充包時倒不進去而滿出來。因此，我的公司若要推出補充包，一定得將壓瓶重新製作，並將市面上現有的壓瓶

瓶全數下架更換。這不但非常花錢而且也很耗時，在這段時間內，市場很有可能就會被同業瓜分殆盡。

儘管當時公司內部導出了一個結論：「DLP瓶不適用於補充包。」但我仍然拚了命想解決方案。癥結在於，長期不推出補充包，就會被其它公司的補充包搶走市場，市占率就會大幅下滑。我很疑惑，明明解決方法就是推出補充包，為什麼大家都要放棄呢？為了不放掉市場，一定要盡快推出補充包。

這就代表一定得想辦法，把補充包擠進現在的壓瓶裡！我所想的只有一點，那就是已經被大家放棄的「如何讓消費者將補充包填進DLP瓶裡。」我日思夜想，魂不守舍，決定某個週末去船釣，轉換心情。

我站在船上，眺望海面，滿腦子都在想這件事。眼前有隻很大的水母漂過去。釣魚時遇見水母並不是什麼稀奇的事，但我覺得水母的動作很有療癒作用，我便一直盯著牠看。牠的身體一會兒膨脹、一會兒萎縮，不斷反覆，任憑海流將它捲走，而我只是腦袋放空地盯著牠瞧。

就在這瞬間，靈感大神降臨了！

這次釣魚，我所釣到的，是比任何漁貨都還要龐大，能讓補充包盡快發售的商業創意。

我所想到的點子是「透過水的張力讓內袋膨脹」。填充時請消費者將自來水灌入DLP瓶

中清洗，就能透過水的張力讓內袋再度膨起來！這樣就能讓黏著性高的洗髮精與護髮乳等液體順利裝進去而不滿出來了！

多虧這個「水」的創意，公司得以趁早推出補充包，追擊同業。這一切都要感謝那隻漂浮的水母（笑）。

我常常覺得，像哥倫布的蛋這樣的創意，事後回想起來，乍看之下都很平淡無奇，甚至讓人懷疑「怎麼沒有早點想出來？」

不論是「用水把瓶子洗一洗」還是「讓雲霄飛車倒退嚕」都是，事後回想起來，都覺得很單純。對照那搜索枯腸、殫思極慮的過程，實在是單純地令人感到極不平衡，但就連我在內，到靈感降臨的瞬間為止，誰都沒有想到。

但只要絞盡腦汁去想，還是可以催生出哥倫布的蛋。**我認為，只要一個人成為這世界上，針對某個問題最拚死拚活思考的人，那麼靈感大神一定會降臨在他面前。**重點在於，拚命思考究竟能持續多久。

以我而言，如果我想不出好創意，那就代表公司會破產，將影響許許多多人的生計。每思

及此，我就夜不成眠。即便睡著了，我也總是做相關的夢境。真的是醒著也在想，睡著也在想。

絕對會有答案。而且我一定會將它找出來。我把這份自信當作肥料，鍥而不捨地埋頭苦思。大家可能會覺得我很臭屁，但我真的沒遇見過像我這麼拚命在思考新創意的人。

大部分的人都習慣將自己限制在既有的框框裡，將思考封閉起來，大嘆「沒辦法」、「算了啦」，然後七早八早就放棄。這樣的人，對跨出框框看看外面的世界，尋求更好的方法或新的作法這些事也都無動於衷。

這跟去釣魚時，才剛把釣竿拋出來，就因為沒釣到魚而選擇放棄回家，有什麼不同呢？釣魚就是要有耐心，如果放棄的話，機率就歸零了……。馬馬虎虎的人會不會太多了一點呢？我認為，能夠想出新創意的人，與想不出來的人，他們成功想出新創意的機率之所以不同，關鍵就在於這裡。

假設明天「想不出新點子」，就會被滿門抄斬，那我相信大多數人都會拚命集中精神，不眠不休地思考。這麼一來，想出點子的機率一定就會上升。若要說一個創意人有什麼不足，那大概就是這股拚勁、這份執著，也就是「承諾」吧？

基於我的個人經驗，我認為與外國人相比，日本人在這點的確比較得過且過。日本人雖然擅長按照既有方法，將一件事物貫徹到底，但對於追求新方法，卻往往無法發揮熱情與執著。

很少人會自動自發地去看框框外的風景。

在日本居住九年的格連，也針對這點提出了見解，他認為若不執著於「Seek Better（持續挑戰更棒的事物）」，日本環球影城這間公司將前途堪慮。從他的角度來看，絕大多數的日本人都過於安全取向，而不向新事物挑戰，原因或許在於，即使不願挑戰新事物，現今日本的上班族也能安全富足地生活，換言之，就是這個社會根本不需要人們背負風險。

先不論這個假設是否為真，至少我相信，比任何人都集中精神、持續不懈花長時間釣魚的人，釣到大魚的機率一定很高。

新手運的真面目

釣魚有所謂的「新手運」。意思是指，初學者第一次釣魚，總會特別幸運。相信有釣魚經驗的人一定都遇過，只要該釣場對於初學者而言，在技術上不會太難，新手運真的會頻繁發生。初學者甚至會是當天釣到最大尾魚的人，或者釣了最多條魚的人。

我在學生時代曾經為了了解新手運的真面目，而進行分析。「新手運」的真相，其實也是機率。事實就是，初學者單純地提升了釣到魚的機率。原因在於，初學者具有以下兩種特質。

· 初學者會謹遵他人教導的方法，乖乖釣魚。

· 初學者釣魚往往從頭到尾都很認真，不敢鬆懈。

釣魚的時機與狀況時時刻刻都在改變，因此愈是經驗老到的人，愈是容易在某段時間拚了命地認真垂釣，某段時間又放手不管、混水摸魚。

除此之外，老手也會因為不想做基本功（像是頻繁更換魚餌）而偷懶，或者因為出師不利，就憑藉著經驗咬定「今天釣不到魚啦」而立刻放棄……。許多老手都是在這樣的情況下，使得釣魚機率不知不覺下滑。

結果就是新手釣到魚的機率反而較高。畢竟「盡量將新鮮的魚餌長時間擺在要釣的魚會棲息的深度」，就是決定釣到魚機率的核心，也就是新手運的真面目。

而用魚群探測器感知魚群，大家再一起到同一定點垂釣的「船釣」，同樣特別容易發生新手運。這代表在同一架構下，比別人更拚命、更有決心，一樣可以在於成果上做出區別。

所以，不是因為新手怎樣，或者老手怎樣，而是要讓釣魚機率上升，才能釣到最大、最多的魚。其實仔細想想，這根本就是理所當然的。當然創意也是一樣的，想要得到靈感大神的眷顧，就得將該做的事情認真做好，提升機率才行。

創意無法實現就沒有意義

然而，即使靈感大神降臨了，若不能實現，在商場上就毫無意義。戰略與戰術如果只是紙上談兵，不論再怎麼雄韜武略，只要實際上對消費者而言無法產生高價值，就沒有意義。

在實做階段，能對戰術的實行抱持著多少執著，將是好不容易想出來的創意能否發揮作用的關鍵。在前公司時，曾經有位我很尊敬的上司，教導過我一定要細心觀察戰術能否實行。

出社會後，我好幾次敗在這點上。我總是沈浸在想出精美戰略與創意的那種腦力激盪的快感中，將全副精神集中在上面。直到要實現創意的戰術階段，才發現我忽略了許多細節，天外飛來的好點子就這樣泡湯了。

明明想出了很棒的商品概念，卻在具體化時失敗了；明明制定了大型專案，準備透過電視廣告強力宣傳，卻因為疏忽了於店面播放時應注意的細節，使成果減半，這些都是我曾經做

過，很可惜的蠢事。

光會想戰略和創意，是行不通的。為此我非常感謝當時那位上司，用淺顯易懂的方式，提醒我不要再犯「腦袋轉得飛快，手腳卻動不起來」的錯。

在主題樂園業界，實際執行的重要性，與我在前一份工作經手的美髮產品完全是不同層次。洗髮精或潤髮乳最後到底會成為什麼樣的產品，並不難想像，而用途也都是讓消費者在沐浴時洗頭，因此差別不大。不論任何一種洗髮精，都能用來清潔頭皮，因此若當初想出了九十分的創意，最差也能用六十分來實現，很難掉到三十分。

但娛樂產業的產品就不是這樣了。例如，即使我要打造一場新的表演，即便創意絕佳，一旦在實行時失敗，馬上就會掉到二十分甚至零分，而且還是在投入幾十億日圓的情況下拿到零分。

反過來，如果執行時大獲成功，成果就會超越當初我們對創意的預期，達到一百二十分甚至一百五十分。這種隨實行而大幅變動的狀況，在每一座主題樂園的經營上都是有可能發生的，同時也伴隨著極大的風險。

不過也有像東京迪士尼樂園那樣，能從迪士尼總部不斷引入高價的遊樂設施，由於他們能實際看見產品再來選擇，因此在實行上就能迴避掉大半的風險。

相較之下，日本環球影城雖然也曾引進、改善像蜘蛛人、哈利波特這種，由環球影城公司開發的產品，但是反過來，近年來的遊樂設施很多（應該說幾乎全部）都是我們獨立開發的。

先是好萊塢美夢乘車遊，接著是好萊塢美夢乘車遊～逆轉世界～，再來是太空幻想列車、環球奇境，以及在萬聖驚魂夜登場的各種可怕設施（面具魔傑森、神鬼傳奇、貞子、惡靈古堡）、航海王劇場秀、魔物獵人（MONSTER HUNTER THE REAL）、聖誕節夜間表演秀「天使的奇蹟」與續集「天使的奇蹟二」……這些全部都是由日本環球影城獨立開發的產品。日本環球影城的授權者美國環球影城公司，完全沒有參與這些研發。

獨立開發所伴隨的實行風險，每每讓我們邊做邊冷汗直流。但我們還是在減少依賴環球影城公司的情況下成功了，現在日本環球影城獨立開發遊樂設施的能力，已經成為這間公司的一大強項。

而我深信，這將會是讓這間公司不斷成長的強大武器。因為這和過度依賴他人不同，只要好好做，即使獨立開發具備風險，我們還是能有效率地投資遊樂設施及娛樂表演。

直捷了當地說，現在日本環球影城已經能用比全球便宜兩至三成的價格，開發出具有同等

集客效果與遊客滿意度的遊樂設施與娛樂表演了。且強度與安全性絕不馬虎，我們也以市場調查為基準，將沒用的東西（無法提升消費者體驗價值）徹底排除，因此能比市場的同業有效率得多。

讓這點實現的，是徹底站在消費者角度的行銷觀點，以及透過獨立開發，將環球影城的傳統優點發揮出來的技術。而在主題樂園的經營上，最帶有風險的鉅額設備投資費用的管理，也變得愈來愈有效率。

就結果而言，我認為日本環球影城經過這數年的大改革，已經具備了凌駕全球、最能有效經營主題樂園的知識。例如與集客規模高達日本環球影城三倍、在自有土地上經營的東京迪士尼樂園相比，日本環球影城的土地雖是租來的，但EBITDA Margin率（稅前息前折舊攤銷前獲利率）卻比較高〔註：EBITDA Margin率就是將不納入折舊攤銷費用計算後的營業利益（即EBITDA）除以營業收入，藉此判斷收益性的一種會計指標。經常使用在設備投資金額龐大的業界〕。

生存率趨近於零！「惡靈古堡 The real」的苦戰

讓我們將話題拉回來。我在前面說過，獨立開發遊樂設施的恐怖，在於必須背負實行失敗的風險。在這裡，我要告訴大家一個為了實現強大戰略與創意，而奮力苦戰的真實故事。

是關於今年夏天開始，在萬聖節時期實施的期間限定遊樂設施「惡靈古堡（Biohazard The real）」。

惡靈古堡是一款玩家必須持槍與因病毒感染而不斷增加的活屍及恐怖的變種生物奮戰，並一邊努力逃脫的遊戲。由於遊戲品質極高，惡靈古堡在全球擁有大批忠誠粉絲，甚至好萊塢也曾經將其拍成電影，是一個紅遍全世界的超級品牌。

與魔物獵人相同，惡靈古堡也是卡普空旗下的遊戲。惡靈古堡一代發售時，我也是玩家，來玩，那種毛骨悚然的感覺，至今依然鮮明。

而且玩得廢寢忘食。我還記得，晚上我關在自己的房間裡，面對著大大的電視螢幕，戴上耳機

活屍和變種生物刻劃得維妙維肖，開槍射擊時的反應也極其真實，加上首尾連貫、引入入勝的故事，以及打開門時呀啞一聲、朝著伸手不見五指的房間前進時，那令人幾乎要跳起來的驚悚感，還有從左右耳機傳來的真實到不行的異形怪物腳步聲與喘息聲、打開門後獵人（變種

生物的一種）迎面而來的衝擊感！說來丟臉，我玩惡靈古堡時好幾次在半夜發出尖叫。想信許多玩家都還記得，惡靈古堡初登場時帶來的衝擊，以及那種全新的體驗。

而我就是其中一人。我在日本環球影城工作前，就經常幻想「惡靈古堡應該有一天會變成實境遊戲」。如果可以讓玩家親自體驗那個世界，一定會留下非比尋常的回憶。

由於我曾在製作魔物獵人時，與卡普空建立夥伴關係，因此我自然而然就把腦筋動到惡靈古堡上了。我想到的點子是，將惡靈古堡遊戲中的世界真實重現，讓遊客拿槍奮戰的超實境「恐怖生存遊戲」。

我還想出了**生存機率趨近於零（0.004％），這個與主題樂園不相符的概念**。主題樂園是帶給所有人歡樂的場所，因此幾乎全部的遊樂設施，最後一定都會讓所有遊客順利過關（成為英雄）。一般來說，根本不會有人想到，進入一座主題樂園的遊樂設施後，竟會被宣告「你死定了！」。

其實我也考慮過不如約定俗成，做成「大家都能活下來」的遊戲，但不論我左思右想，都覺得這不像惡靈古堡，所以我堅持所有人都得死（生存率趨近於零）。畢竟，如果因為這是遊樂園裡的設施，就對玩家放水，那就無法醞釀出惡靈古堡那驚悚、刺激、讓人必須拚死一搏的氛圍了。

我認為惡靈古堡之所以讓人上癮，就在於那隨時可能喪命的緊張刺激感，因此要降低難易度，是不可能的。於是我對專案團隊喊話：別客氣，盡量想出各種方式把挑戰者殺光！讓遊客打從心底害怕真的會被殺死，為惡靈古堡迷，帶來全球最恐怖刺激的遊樂設施！會有這樣的想法，其實也是來自於我身為玩家、粉絲，實際玩過惡靈古堡後累積的籌碼。

於是點子就這麼定下來了。遊客將會在惡靈古堡的世界裡獲得超真實的生存體驗，他們將實際拿起槍狙擊活屍與變種生物，打敗牠們而逃出去。這是日本第一座實境射擊遊樂設施。經過市調，我確定這個創意非常強而有力。

但要實際賦予它超高的體驗價值，簡直難如登天。實際在製作的是本公司的遊樂部門，一想起他們當時有多麼拚命，如今我眼眶還會泛紅。

我們在實踐這個創意時，一共遇到了三道關卡。首先是地點的問題。二○一三年度已經沒有設備投資費可以使用了，因此我們不能蓋新建築。而能否在室內騰出足夠寬廣的空間來做遊樂設施，就成了問題。

不過解決方法我心中倒是有數。因為我發現蜘蛛人遊樂設施建築的二樓，有個長年沒使用的大倉庫。我剛進入公司、在想十週年的點子時，曾在過去棄置不用的作品中，尋找有沒有什麼東西可以運用，為此我幾乎跑遍了影城內外所有的倉庫。因此當我發現蜘蛛人樓上有個很大

的空間時，我便打起了將它當作室內遊樂設施場所的如意算盤。

我將那座倉庫按照惡靈古堡的世界觀如實規劃，由專案小組從頭開始設計造型，並由卡普空監修，完成了不辱環球影城品質的真實場景。空間內的氣氛和質感都非常好。

第二個問題是追求遊客手上的「槍」的真實感。除了得像真正的手槍一樣沉甸甸的，我們還得將實際填裝的彈藥剩餘數量顯示出來。再來就是技術上的難題，例如遊客開槍命中活屍時，活屍的反應，以及反過來遊客受病毒感染到什麼程度（邁向死亡的受傷程度），這些都要想辦法讓遊客知曉。

身為粉絲，我認為當遊客射出的子彈打中活屍時，如果活屍的反應無法讓人瞬間明瞭，那就一點都不好玩了。尤其當多名遊客同時攻擊一名活屍時，若扮演活屍的工作人員無法立即判斷自己是否被子彈打中，就無法馬上表演，因此一定要有某種機關來判定是否打中。

如果是像大阪人那樣，被人用手指著「砰！」地射一槍，就「呃啊！」一聲向後仰，未免太隨便了，這種表演方式絕對無法帶來全球最棒的體驗價值。因此我們採用了美軍訓練時實際使用的紅外線感應系統，用紅外線訊號來連結遊客所持的槍與瞄準的目標（在這裡是指活屍與變種生物），讓彼此判斷是否有打中。

生存機率只有0.004％的「惡靈古堡（Biohazard The Real）」。

這麼一來，即使不實際射出子彈，遊客也能透過紅外線來正確命中目標。反過來，活屍也會發出病毒感染的紅外線，當遊客太靠近活屍，感染值就會上升，最後死亡。這種充滿緊張感的互動系統，還搭配了實際拿起來沉甸甸的手槍，以及纏在遊客手臂上、用來顯示彈藥數量與感染程度的計量表。是用紅外線的紅線，把自己和活屍綁在一起的遊樂設施（笑）。

然而，當遊客實際體驗這套系統後，我們卻發現，它存在著一個很大的問題。當遊客射擊時，子彈的訊號會被殭屍的感應器捕捉到，此時殭屍就會立刻表演、做出反應，讓遊客體驗「射中目標的快感」，這點沒什

麼問題。

問題出在反方向。由活屍發出的病毒紅外線訊號，很難被遊客察覺。遊客手臂上的感應器雖會自動偵測活屍的病毒訊號，感染程度也有確實在手臂上的感染計量表中呈現，但遊客往往只顧著打眼前的恐怖活屍，根本沒空去看手臂上的感染計量表。所以也不知道自己什麼時候受到感染……。

為此，部份遊客發出了強烈的不滿，他們不認為自己已經死了。其實在主題樂園，這樣的情形很常見。理論上明明可行，實際做下來，卻因為遊客自然的行動或習慣，而產生預料外的結果。

這個遊樂設施的目標客群，是決心挑戰「生存率趨近於零！」的遊客，因此自然希望遊戲結束時，能讓他們心服口服。為此，我們拚了命要想出解決辦法。

可是系統已經建構起來了，即使能改善，要達到遊客的訴求還是很困難。但我還是要求專案團隊努力思考對策，並且同時進行短期解決方案與中期解決方案。短期方案是在遊戲開始前加強宣導與說明，請遊客頻繁確認自己手臂上顯示的感染程度。中期解決方案則是修改系統，將小型的振動器嵌入感染計量器中，讓遊客即使不看手臂，也能透過振動得知自己受到病毒攻擊，這麼一來一往下，總算趕上萬聖節前修改完畢了。

最後的難關，就是載客量（能讓多少遊客進行體驗）。實際實行後，我們發現遊客常常因為場景太真實、活屍太恐怖，而不敢前進，或者因為太有趣而流連忘返，捨不得往前走，導致每個人的體驗時間過長，一天所能體驗的人數，比原本想像的還要低許多，形成了大問題。

由於體驗者的滿意度非常高，因此我們懇切希望讓眾多想體驗這個期間限定遊樂設施而前來的遊客，能盡量玩到它。最簡單的方法就是讓多一點遊客進入遊樂設施內，但這樣就會變像在排隊，導致恐怖程度降低，好玩度下滑。

我們也知道可以在單位時間內，讓多一點遊客同時進行體驗，但這個方法太不負責任了，萬不得已實在不想用⋯⋯。這也使我們陷入了該優先追求每位遊客的體驗價值，或者確保更多遊玩人數的兩難局面。

其實兩者都很重要，因此我們先就遊客體驗中不易引起負面迴響的部份進行檢驗，看看有哪些營運上的浪費，再將其徹底消除。例如，壓縮活屍表演者換班的時間，好加快流程；讓遊客更清楚接下來要進入哪一扇門，以防止時間浪費在迷路上。徹底執行後，每小時能體驗的遊客數量總算漸漸提升了。不過雖然情況大部分都改善了，這個方法還是有其極限。

最後的一個方案，是寧可犧牲每位遊客的滿意度，也要讓更多人進入迷宮內，但這在大家

的多次討論下被否決了。最後我也判斷，只要日本環球影城堅持「將世界最棒呈現給你」的一天，就得以一定程度的高體驗價值為優先，這項戰略絕對不容妥協。

於是，「惡靈古堡The real」成了載客量遠比想像中低的遊樂設施，但也因此遊客的滿意度很高，評價非常好，才剛開幕第二十二天，挑戰人數就超越了十萬人，並且誕生了一組生還者（四人隊伍）。這件事情甚至成了新聞，上盡各家媒體版面。

「惡靈古堡The real」為夏季與萬聖節這兩季，貢獻了遠比預想中更多的來客數，並且為遊客帶來強烈的滿足感，替日本環球影城樹立了品牌。雖然還是有載客量的問題，不能給滿分，但若要我總評，整體上我會給一個遠遠超過及格分數的好成績。

就像這樣，遊樂設施並不是完成、開幕後就畫下句點，還要實際從遊客的體驗中分析數據，然後持續努力、改善，不斷在「實行」的戰場上奮鬥不懈。若做不到這一點，成功就永遠不會到來。

如同「惡靈古堡The real」，即使創意再優秀，也不代表成功能一蹴可幾。甚至有許多例子，不但在實施階段會遭遇各式各樣的困難，有時優秀的創意也會在難關前跌個粉碎。能否成功，關鍵還是在於實行階段時，能否針對會影響結果的各項要因不斷纏鬥，並且創造出高品

質。所以靈感降臨時，只要在當下高興、歡呼就好，畢竟更嚴苛的戰鬥，從這瞬間剛要開始。

不論是多麼優秀的戰略，還是多麼具有創新的想法，如果實行力不強，在商場上就都是空談。本書雖然將重點擺在如何催生創意，但該創意實際上能有多大的成功，在商業上能否開花結果，全都取決於實行力，這點我想要在這一章的最後再強調一次。

第七章

不要畏懼新的挑戰！
哈利波特與日本環球
影城的未來

為何要為了哈利波特背負四五〇億日圓的風險？

「為何日本環球影城在這不景氣、前途迷茫的世道，還願意投資哈利波特魔法世界，承擔四五〇億日圓的風險呢？」

二〇一二年五月十日，日本環球影城正式發表了哈利波特主題樂園「哈利波特魔法世界」將於日本登陸的消息。當時正是日本實施安倍經濟學的前夕，長期以來的通貨緊縮，使全國上下都籠罩了一層陰影。

儘管當時日本環球影城已經透過數年的努力，使業績谷底反彈，並在不景氣的大環境中保持一貫的進攻姿態，但一下子要投資四五〇億日圓，依然引來各界的諸多質疑。

對於一間年營收約八百億日圓的公司而言，一下子投資四五〇億日圓，實在是個瘋狂的舉動。我在進行這項工作時也很清楚，公司將會背負莫大的營運風險。但當我們透過三種不同的思考模式的需求預測模型，以數據分析、預測並徹底驗證，結果都顯示哈利波特魔法世界所要花費的四五〇億日圓，回收成功率相當高，這代表我們已經勝券在握。

其中最大的風險，與其說是建造哈利波特主題樂園本身，倒不如說是巨幅投資哈利波特，直到順利開園的這三年間的資金該如何管理。問題已經不在於是否要投資哈利波特，而是在

於，我們能不能在那三年內生存下來？

你們能連續三年擊出安打嗎？每當有人這麼問我，我心中便隱隱不安。但我依然在百般苦惱後，下定決心建造哈利波特魔法世界。因此接下來我想談談，為何我不惜一切，也要挑戰哈利波特的真正的原因。

從結論來說，原因在於我打從心底認為，**「倘若現在無法把這顆球打出去，往後一定也不得不打更困難的球。」**

這顆附帶龐大風險的球固然難打，但比起十年後、二十年後，就算不情願也必須要打的球，我打從心底相信先打這顆球儼然好多了。也就是說，將目光放遠，這顆難打的球，實際上仍是顆比較好打的球（一個容易成功的選項）。我會這麼思考的理由有三點。

能以全球最強電影品牌決勝負的只有現在！

如果是半紅不紫的電影，沒過幾年熱潮就會衰退，導致投資效率低落。因此，我們必須從不分男女老幼都喜愛的經典作品中，審慎挑選經過再多年，都不會褪色的招牌。

電影品牌逐年黯淡，是個嚴重的問題。儘管影迷會與自己喜愛的電影一同長大、變老，但新一代的年輕人，卻不曾看過那些電影，而這樣的狀況會一直持續下去。

即便是曾經創下驚人紀錄的電影導演史帝芬史匹伯執導的巨作【E.T】，在日本環球影城裡的遊樂設施，也因為集客能力逐漸下滑，不滿十週年就消失了（這是我在進入公司前就發生的事情。身為電影愛好者，我認為應該有其他可以把【E.T】保留下來的方法。這件事一直是我心中的遺憾。）

投資了幾十億甚至幾百億，究竟能貢獻出幾年的人潮？說實在的，在「半紫不紅的電影」身上花費幾十億日圓，是非常沒有效率的事情。

而我們下定決心，在哈利波特身上耗資四五〇億日圓的原因之一，就是認為與其做十個四十五億日圓要紅不紅的電影遊樂設施，還不如只做哈利波特，效率更好。

在我看來，哈利波特於所有經典電影品牌中，更顯特別。相信許多人都知道，哈利波特的書與電影，在全世界是最暢銷、最賣座的，但對日本環球影城而言，除了它在全球的影響力外，更重要的是它在日本不可撼動的地位。

在日本，曾經付錢進過電影院，觀賞哈利波特電影的人，八集下來，竟高達七千八百萬人之多。這個數字與其它電影系列作相比，壓倒性地多。沒有任何一部系列作可以與之並駕齊

驅。

即便是印第安瓊斯或星際大戰，也難以與其龐大的數字匹敵。除非把吉卜力工作室所有作品的觀影人數加起來，才能達到差不多水準的可怕數字。若再加上看電影DVD或在電視上收看的人口，數字就更難以估計了。

此外，書的存在更是影響力甚鉅。日本歷年最暢銷的書籍前十名中，哈利波特就佔了四本。當年被哈利波特擄獲心房的青少年與孩童，如今紛紛成了父母，他們也讓自己的孩子讀哈利波特，陪他們看DVD。再也沒有任何一個品牌，能像哈利波特那麼歷久彌堅了。事實上，全日本國民有九成以上都讀過或觀賞過哈利波特，超過半數至今仍為它深深著迷，這塊招牌就是如此強大。

對此，我有了以下想法。對日本環球影城而言，未來的十年或者二十年，我們有可能再遇到另一個如此強人的王牌，讓我們打造成吸引遊客的遊樂設施嗎？倘若沒有中大樂透的機運，恐怕是再也遇不到了。這就是我的結論。

在主題樂園業界，愈是強大的招牌，版權費用愈高，只有大規模且擁有龐大資金的陣營才能贏得勝利。這次，環球影城陣營得以射中哈利波特這塊標的，這份天大的幸運，以後還能遇得到嗎？對此我並不樂觀。

「機不可失！」我的直覺發出怒吼。既然飛過來的是高速球，打擊出去的話絕對可以讓它飛得世界第一遠。

實做階段的失敗風險極小！

另一個很大的原因，是「哈利波特魔法世界」的原型已經在美國奧蘭多環球影城，以極高的品質建造好了。換言之，在投資主題樂園時，我們最擔心的問題「鉅額投資後於實做階段失敗」，其風險非常低。

將哈利波特這塊龐大的招牌，打造成主題樂園的一區及遊樂設施，無疑伴隨著驚人的辛勞與風險。假設日本環球影城正好有其它機會，能獲得與哈利波特同等級的招牌，並且決定領先全球，獨立將它開發出來，那麼要投入的資金究竟需要多少呢？即便以四五○億日圓來試算，結果也會超出預算，增加為五五○億日圓也是有可能的事情。

即便是再怎麼令人怦然心動的設計、再怎麼有創意的提案，實際操作下來，也有可能變成很呆板、無趣的東西。究竟成品會如何？不到最後一刻沒有人知道。因此，能夠親眼確認哈利波特魔法世界在奧蘭多實際建造後擁有多少價值，再來拍板定案，以減輕風險的角度來看，實

在太幸運了。而我也因此，對於將哈利波特從無到有打造出來的環球影城的鬼才設計師們，以及決策的美國環球影城公司的高層們，致上最大的敬意。

多虧他們，日本環球影城才能更徹底分析他們創造出來的，那擁有奇蹟般品質與規模的哈利波特魔法世界，並且投入最新技術來改良各個地方，以滿足顧客更多的需求。以他們的經驗為基礎，就能更有效率地管理成本與進度，讓經營上的風險降到最低。

這就像是，非常小心地看著走在前面的長男的背影，把握要領成長的次男一樣（話說回來，我在家裡也是次男（笑）。）

假設我們站在打擊區內，不但能看穿朝眼前飛來的球的軌道，還知道這是一顆非常容易擊出全壘打的好球，那麼大家會怎麼對付這顆球呢？會視而不見嗎？我認為，如果不能打出這麼一顆天上掉下來的好球，那我身為一名職業選手，也沒有站在打擊區裡的意義了。畢竟如果我放過它，到了下一個打擊席次，或許就得面對更飄忽不定、更難打的球。

擺脫過度依賴關西人潮的集客特質，才不會錯失良機！

這是最後一個，也是最大的原因。我所考量的，是這間公司在二十年後、三十年後的未來。不只日本環球影城，所有於日本設立據點，以消費者為對象的企業，都會面臨相同的問題，那就是日本是一個正在減少的市場。我在前一份工作中，有許多比較、分析全球市場的機會，因此對這點特別敏感。以長期觀點來看，人口萎縮的市場其實是非常危險的。

舉個例子，當日本因為少子化、高齡化，導致總人口減少兩成時，多數公司於日本市場的營收，平均就會減少兩成。若日本環球影城沒有任何作為，那麼業績便會依照人口減少的比例而衰退。對主題樂園業界而言，最重要的青壯人口數，在日本過了二十年後，會減少一至兩成。儘管關東、關西這類都市圈的人口，減少情況會較不嚴重，但要說毫無作為，就能從人口減少的衝擊下倖存，我也並不樂觀。

我認為，日本環球影城必須趁著行有餘力時，為將來的生存而改革現有的商業體系。即便身在市場逐漸萎縮的日本，只要改變視角、擬定戰略，日本環球影城這間公司，也能獲得驚人的成長。這就是我所作的市場評估。我在這樣的想法下所擬定的策略，就是前面我介紹過的，日本環球影城的三段火箭構想。

只要這座主題樂園位於大阪，就必須針對長期逐漸減少的人口，改變活動模式，來有效擴獲顧客的心。我必須將日本環球影城的招牌，打造得更具影響力、更有深度。

火箭的第一階段是破除侷限，脫離只有電影的主題公園，打造環球奇境（Universal Wonderland），藉由改造園區，來吸引遊樂園的主要客群——家庭。火箭的第二階段，是突破地理上的限制，改掉目前六至七成的客人都依賴關西人潮的現況，從日本全國各地吸引遊客。

因此，我必須在影城內，打造出能從遠方吸引眾多人潮的壓倒性設施，而哈利波特身為選項之一，實在沒有比這更棒的球了。若是哈利波特，別說全日本了，恐怕全亞洲，乃至澳洲、紐西蘭的哈利波特迷，都會慕名而來。

到目前為止，火箭的第一階段與第二階段，都是針對人口萎縮的市場，以吸引更多的消費者成為顧客為目的，所做出的嘗試。同時，這也是讓日本環球影城市場持續壯大的挑戰。以極端而言，即使關西的人口正在逐漸減少，只要日本環球影城能將市場擴大到全日本，不要說人潮量減少了，反而會急遽提升。日本全國的人口，是關西的五倍之多，即使全日本的人口減少了幾成，日本環球影城的市場仍能成長至現今的幾倍大。

而我的火箭構想並不僅僅停留於此。哈利波特只是一個必經的過程，我最終考量的策略，

是讓環球影城具備從人口萎縮的日本以外地區拓展商機的能力和機制。對於曾在世界各國擁行銷實戰的我而言，向日本以外的地方拓展，實在不足為奇。我反而會覺得，可以讓自己的東西在世界上發光發亮，是一件多麼令人雀躍的事情。

這就是火箭的第三階段，將日本環球影城所擁有的「大型集客設施在世界上最有效率的營運技巧」於地理上水平拓展，在世界展開第二座、第三座影城或娛樂相關的其他商機。

在火箭第二階段都還沒成功的現在，就要高談闊論未來的遠景，難免有畫大餅之嫌。但在這樣的長期展望中，我的態度始終堅決，那就是日本環球影城應該主動進攻，選擇自己的生存之道。如果只是採取防守姿態、毫無作為，維持現狀活在關西的框架裡，那麼姑且不談五年、十年後，日本環球影城的未來，就只能與越來越萎縮的日本或關西市場共存亡了。

或許這個選項，短期來看比較安全，但以長期而言，其實只是在逃避問題，使自身背負更大的風險。我認為，應該趁這間公司還有體力時，當機立斷，踏上能讓公司長期成長的康莊大道，勇於承擔風險。若不這麼做，等到筋疲力盡時，就有可能面臨更高的風險，然後逐漸陷入困境，最後走投無路。

因此我打從心底相信，哈利波特主題樂園不可不為。畢竟，朝眼前飛來的這顆球，不但能

飛到全世界最遠的地方，打擊軌道也清晰可見，而且還是在我到了下一個打擊席次，體力就會下滑的時候飛來的！

我確信，如果日本環球影城現在不打這顆球，將來就再也沒有這麼好的機會能揮出全壘打了。難道我要眼睜睜看著這顆球錯過？不！若現在不揮棒，這間公司在未來肯定也不會揮棒。

這間公司的願景──成為亞洲娛樂業界的領導公司，也只會變成一個空虛的口號而已。

不騙各位，我的本能在怒吼。如果錯過了這個上天賜與的命運轉捩點，那麼不但我來這間公司沒有意義，連生在這個世界上都喪失了意義！我的想法就是那麼堅決。

在策略與熱情的兩難中做出抉擇！

可能有不少人以為，「日本環球影城決定引進哈利波特樂園，是因為看見了奧蘭多環球影城的成功經驗，既然如此，要下決定應該沒那麼困難吧？」

其實這並不正確。雖然最後拍板定案的確是因為花了將近一年的時間見證奧蘭多環球影城的成功，但早在我發下豪語時，也就是二〇一〇年的七月，我們便開始考慮建造哈利波特魔法

世界了。當時奧蘭多環球影城的哈利波特樂園才剛建好，究竟在商業上能獲得多大的成功，沒有人知道。更進一步說，那時幾乎所有的業界關係人，心裡都想著「奧蘭多環球影城建造出的哈利波特確實驚人，但是投資那麼大一筆錢，以生意而言肯定失敗。」

如果我是在目睹過奧蘭多環球影城的成功，才開始談授權的話，那哈利波特魔法世界大概就不會建在大阪了。我很確信，它會蓋在亞洲的其它國家，而不是日本。

下定決心的我，開始所做的嘗試，就是想辦法說服公司內部。那是二○一○年夏天的事。

剛開始我跟執行長格連商量時，他毫不領情，一副「除非你先踩過我的屍體」的態度。當時公司內部認為，就是因為經營太鬆散，才會做出投資一四○億日圓打造蜘蛛人這種瘋狂的事，公司普遍認為，這筆投資在效率上並不成功，而且成本也沒有回收。

於是我便以自己擅長的數據分析，向他們證明，耗資一四○億日圓的蜘蛛人，實際上是日本環球影城最成功的遊樂設施投資之一。只要詳加分析，事實便呼之欲出了。

結論是，與其將好幾個數十億接二連三拋出去，倒不如將投資設備的錢集中起來，幾年一次大幅度使用，投資效率才會好。我的策略，就是以這個理論作為延伸，並將集客效果的遞減效應考慮在內，讓公司內部達成共識，理解一次投資四五○億日圓，比投資十次四十五億日

圓，來得更有效率。

與此同時，我也邀請公司內外的專家，針對興建哈利波特主題樂園的需求預測進行估算。

為增加客觀性，專家們從該年夏天開始，花了一年以上的時間，進行了三套不同思維的需求預測，且估算的時期各不相同。其中最重要的結果，就是當時額外估算的奧蘭多環球影城在哈利波特魔法世界開幕後的第一年所能吸引到的人潮。格連原本不怎麼相信我預估的高集客數量，在長期觀察奧蘭多影城果然如預期吸引了大量來客後，他也越來越相信我分析的數據了。

哈利波特主題樂園，具備輕鬆回收四五〇億日圓的實力，這項論點，透過需求預測以客觀的方式呈現在大家面前。接著，我面臨了一項更困難的議題。那就是「到哈利波特完成的三年內，我們能夠制定有效的集客策略，來度過資金流動的低潮嗎？」

這點是最困難的，畢竟有太多事情不實際操作是不會知道的，很難以客觀的角度來討論。

因此，為了說服公司內部引進哈利波特樂園，提出像是以「地獄般的三個月」快速啟動二〇一一年度的十週年慶活動，以及於二〇一二年度建造新家庭遊樂區「環球奇境」等等的點子與需求預測，就成了必要之舉。

從準備完成的二〇一〇年聖誕節開始，格連的態度就產生了些許變化。雖然他有時仍會反

對，但至少能聽進我的建言了。我也始終堅持「現在不揮棒，將來公司會面臨更難打的球」的立論，與他展開雄辯。

格連並不是一個容易被說服的人，因此我與他的辯論總是非常激烈，有時甚至會一言不合，大吵一架。但我對於格連願意認真與我討論，感到很高興，所以一找到機會，我就找他商量，一邊加上新的資料分析，一邊以更多角度來驗證公司的風險與可能性。

接著，大概是二○一一年初左右，我和他很難得的正在悄聲討論其它案件，這時他突然問了我一個問題。

「你真的認為，冒哈利波特這個險，能讓日本環球影城成功嗎？」

他的問法與以往都不同，因此我也用了稍微不一樣的方式回答他。

「是，我認為我可以讓它成功，至少我相信，成功的機率非常大。」

我不再用「是，我認為我可以讓它成功。」「是，一定會成功。」這種樂觀、不負責任的態度來回答，而是盡可能以我所認知的、精確的方式來回答。

「我認為我可以讓它成功。」沒有比這更貼切的答案了。我了解他的個性，深知這是他基於我所考量的風險、阻礙，並且評估更多方面的要素後，下定決心，所問的最後的問題。這是

為了再次確認我是否有信心，並喚起我的責任感。

接著，他用咕噥但毫不猶豫的語氣說道。

「這麼做的前提是，計畫要夠周詳。雖然還不確定和授權商怎麼談，總之一定要有堅定的意志，抱著一定要實現的決心來推動計畫，我們要揮棒。」

那一瞬間，我感到無比振奮，同時那也是我活到至今為止，壓力最大的一刻。

在這一連串的攻防中，他下定決心真正的理由為何，至今我仍不明白。有時我會突然想起他那顆難以捉摸的心。或許我拋出的各種數據，起了某些作用，但我相信，那些數據絕對不是攻破他心防的關鍵。

因為不論是我或他，雖然都知道事前的消費者調查與數據分析能提供大量資訊，但我們也知道，許多事情不實際做做看，是不會知道結果的。我想比起那些數字，他是用更高的角度進行戰略性思考，從這個專案中發現了讓公司邁向成長的道路。

我相信，無論如何，他都希望公司能成長，他的這份熱情，比任何人都強烈。因此，儘管知道風險極高，為了公司的未來，他還是導出了非做不可的結論。

自從下定決心後，格連的領導風範便嶄露無遺。他全心全意朝目標邁進，比任何人都不屈

不撓，思考事物時，也比任何人都執著。他站在浪尖上，迎向各式各樣條件困難的談判，他那為公司而戰的身影，深深映入我的眼簾。

當時的日本環球影城，正因大地震的衝擊，陷入人潮縮減的危機，因此必須拚命擬定起死回生的緊急應變措施來突破困境。即便如此，我也從未看過格連實現哈利波特的意志動搖過。

在我透過實務，為恢復公司營運而奮鬥不懈時，格連以他高度與老練的談判技術（這是擁有律師執照的他的專業領域）簽訂契約，自此，日本環球影城終於成功將「哈利波特魔法世界」引進日本。

我有幾次機會得以在他身旁，見識他拿手的談判技術，那給了我非常大的刺激。我也打從心底慶幸，幸好他是老闆。如果格連不是日本環球影城的領袖，那麼不論是要在風險這麼大的情況下下定決心，或者在股東、銀行集團、授權商的團團圍攻下，讓困難的談判成功，都會是不可能的事情。這點我敢肯定。

全球最棒的主題樂園、娛樂業界的心血結晶

接下來，我將要為迫不及待一睹哈利波特主題樂園「哈利波特魔法世界」的各位讀者，介紹必看的焦點與珍貴的情報。

預定在日本環球影城完成的哈利波特主題樂園，佔地約三個東京巨蛋大，霍格華茲城堡與活米村將會如實呈現，相當壯觀。這裡有城堡與街道，兩個遊樂設施，三種秀，以及商店與餐廳等多種設施。

為了忠實呈現電影【哈利波特】的世界，我們邀請哈利波特電影系列的美術指導──史都華・克雷格（Stuart Craig）從細節開始設計，並且嚴格監管所有施工階段的品質。

史都華是完成美國奧蘭多環球影城哈利波特樂園的推手。他三不五時就會前來日本，嚴格檢查於日本新建的哈利波特建築模型，並進行修正。大家在大阪看到的霍格華茲城堡與活米村，與其說是從電影裡複製出來的，倒不如說是史都華打造的「真品」還更貼切。

而最後嚴格檢驗一流設計師們工作品質的，則是哈利波特的作者──J.K羅琳。究竟美國奧蘭多環球影城的哈利波特建築，能夠多麼吻合她所描繪的哈利波特世界呢？這實在是一項艱難的挑戰。而日本建築原型所有的變更與改善也是經過她的監修，以堅持做出「真品」的精神

打造而成。那麼，到底有沒有達到Authentic（真實）的標準呢？為了完成這項目標，這群一流的設計師以最高水準要求自己，其心血結晶，就是日本的「哈利波特魔法世界」。

我對「哈利波特魔法世界」癡癡著迷的地方不只規模，更在於它那精雕細琢的「品質」。

例如，請您仔細觀察從周圍架起城堡的聳立的岩壁。那雄偉恢宏的氣勢，讓人不禁以為，是不是從哪塊巨岩切割出來的，而它上面的紋理不論從哪個角度看都那麼細緻，甚至連表面上的青苔等種種的細節，都不馬虎。

事實上，城堡的岩壁並不是從哪裡的天然石頭切割下來的，那些全都是由石頭工藝師（專門打造岩石紋理的藝術家）手工創作出來的藝術品。但是不論從哪個角度看，那都像是真實的岩壁，我一開始也驚訝得合不攏嘴。

這樣細微的工作，正是日本人特別擅長的。我們從全日本網羅了數十名手藝高超的石頭工藝師，再加上世界頂尖工匠，以超越奧蘭多環球影城的品質為目標，展開施工。

霍格華茲城堡的每一個細節都具有高超的品質，製作上極盡精美之能事。不只造型的水準，連城堡的位置與太陽會如何照射過來，都經過嚴密的計算，讓城堡以最美的角度呈現，而這都是史都華一手設計的。因此，不論是日出或日落，陽光都會美不勝收地揮灑在城堡上，帶

出城堡的陰影。

而我最推薦的是「夜晚」。入夜後霍格華茲城堡的美，遠遠凌駕於白天時的模樣。聳立的尖塔上的窗戶透出光亮，月光灑落下來，城堡如夢似幻，美得令人嘆息，讓人忍不住回憶起電影最後一集，想大喊一聲「破心護！」（電影自創的屏障咒語）。

這座霍格華茲城堡更了不起的地方在於，來賓不只能欣賞外觀，還能進入城堡參觀。鄧不利多的校長室、掛滿肖像畫的走廊、葛來芬多交誼廳的入口……城堡內部十分精巧，處處充滿驚喜。事實上，哈利波特園區的主要遊樂設施「哈利波特禁忌之旅」也在這座城堡內，在抵達主遊樂設施的路上（排隊路線），就有許多精彩之處可以娛樂大家。因此，就連在城堡內等待，都變成在玩有趣的遊戲設施了。

將環球影城技術的精華傾注在造型與氣氛營造中

接著我要介紹活米村的看點。首先請觀察一下街上建築物的造型。互相掩映的房子與建築物的屋頂稜線、歪歪扭扭的煙囪與微微錯開的建築骨架……透過不平衡的物件互相組合，畫面竟如此和諧，真是個神奇的空間。如果每棟房子都整齊劃一，那就不能稱作魔法村了。這些

徹底而細膩的考究及設計所帶來的表演效果，使得粉絲們不一會兒就能沉浸在魔法世界，不是粉絲的人，也會有種置身中世紀歐洲的奇妙體驗。

不只街景，這裡連許多小地方都處理得維妙維肖。由於活米村的季節，設定在冬天積雪開始融化的時候，因此設計師們添加了冰柱、蒸氣、被融雪浸濕的牆與地面等小細節。各個店舖的櫥窗，也佈置了精緻的魔法機關，例如會自動演奏的魔法大提琴、尖聲哭叫的魔蘋果……，光是櫥窗就能讓人看得目不暇給。就連構成建築物的每一塊磁磚上的裂痕、歪曲的程度，貓頭鷹流下的糞便顏色及其位置，都經過徹底的琢磨。

在活米村，哈利波特迷可以親身體驗夢寐以求的魔法世界。當然，即使不是粉絲，也會為這神奇的異世界驚嘆不已。

活米村本身，就是一座宏偉的遊樂設施。村莊入口處的霍格華茲特快車，像在迎接遊客一般，非常搶眼。另外，在故事中出現過的桑科的惡作劇商店、蜂蜜公爵等店，也如實呈現，就算是麻瓜（不會魔法的普通人）也能實際購買商品，讓遊客可以體驗真實重現的場景，就連購物的體驗都是一種娛樂設施。

在奧利凡德的商店，遊客不只能購買哈利、妙麗等人的魔杖，還能挑選並買下自己的魔

杖，運氣好的話，魔杖的看守人甚至會為自己挑選合適的「命運的魔杖」。雖然在這裡買魔杖，對於麻瓜而言，要使出魔法是有困難的（笑），但我相信，在奧利凡德的商店買魔杖的魔法般的體驗，一定會為許多遊客留下彌足珍貴的回憶。

這裡的飲食體驗也是精華所在。由作者J.K羅琳親自研發食譜的奶油啤酒（於故事中登場的無酒精飲料，孩童也能飲用），竟然毫不妥協地如實呈現，並在村裡販賣。希望各位都能嚐看，她所想像出來的奶油啤酒的滋味（該怎麼說呢？對我個人而言，真實的奶油啤酒的滋味，那大概就是魔法的味道吧！令人驚豔！）

在活米村正中央，還有一間巫師餐廳「三根掃帚」。不只外觀，我希望大家也能進入「三根掃帚」仔細欣賞，看看那地板、牆壁，乃至天花板、屋梁精雕細琢的造型！恐怕沒有任何沒有一間餐廳，可以像這樣不計成本、傾注心力只為營造氣氛了。這裡販賣的道地英國料理，也是由J.K羅琳監修，遊客可以在這裡，實際品嚐到故事中哈利一行人吃過的餐點。

在這裡我要提供一個珍貴的訊息。運氣好的話，在「三根掃帚」可能會發現在這工作的家庭小精靈的蹤影喔。

在與三根掃帚相鄰的魔法酒吧「豬頭酒吧」，則能品嚐爸爸們最愛的道地英國啤酒等不同酒類。

在活米村，還有許多數不盡的設施，以及精緻的小細節，例如貓頭鷹郵局，就是與日本環球影城的企業夥伴日本郵便合作，遊客可以在這裡寄出魔法界的特製明信片。光是邊散步邊欣賞街景，就能體驗進入魔法世界的興奮與驚奇。

世界最棒的遊樂設施「哈利波特禁忌之旅」

哈利波特主題樂園的焦點——主遊樂設施的設計，是由鬼才遊樂設施設計師提耶利·庫（Thierry Coup）所負責的。他運用高科技乘載系統與電影技術，搭配實際舞台道具的體感演出，以嶄新的創意，開發出了這座劃時代的遊樂設施。

提耶利開發、指揮的主遊樂設施「哈利波特禁忌之旅」再次獲得了由他自身傑作「蜘蛛俠驚魂歷險記」曾連續七年摘冠的全球最佳室內遊樂設施殊榮。一如字面所述，如今這座禁忌之旅，是全球最棒的主題樂園遊樂設施。它從二〇一〇年登場以來，連續四年不斷以最新技術改良、進步，然後終於來到日本。要說它有哪些厲害之處，大體來說有三點。

第一是故事性。一般遊客都是來霍格華茲城堡參觀的麻瓜。如果違反故事設定，讓麻瓜也

能使用魔法，那粉絲就某種意義上而言，就不會那麼感動了。因此環球影城不能打造讓麻瓜能使用魔法的遊樂設施，但身為麻瓜的一般遊客又期待能近距離感受魔法的威力，因此需要不讓遊客直接使用魔法，但又是以遊客為主角，讓他們實際體驗魔法的、充滿故事性的遊樂設施。

針對這點，提耶利的團隊設定了這樣的故事。哈利、榮恩、妙麗，帶著來霍格華茲城堡參觀的麻瓜（遊客），展開了驚險刺激的冒險。故事從優秀的巫師妙麗施展了某項魔法開始，這場濃縮了哈利波特的人生與魔法世界的冒險，便揭開了序幕。不論是乘坐前還是乘坐後，故事的主題都很鮮明，就遊客體驗而言，我認為做得非常成功。

第二點是環球影城設計師的看家本領──全球最先進的高科技乘載技術。大致而言，這項技術指的就是透過超高解析度的巨大投影機、大型機器人、實際大型舞台道具來表演，搭配音樂與音效，使人身歷其境體驗魔法（視覺與體感的錯覺）的超大型高科技機器。我曾經幾度看過這台巨型機械在運作時，幕後有多麼驚人。提耶利將這神奇的機關從無到有設計出來，讓我打從心底佩服得五體投地。

最後的第三點，是環境氣氛的營造。穿越霍格華茲城堡的大門，加入乘坐這項遊樂設施的排隊人潮後，會發現實際乘坐前的環境氛圍的營造，實在是太精緻、太令人驚喜了。遊客可以親自步入故事中出現的各個知名場所（例如鄧不利多的校長室），一一參觀下去，心情自然會

在乘坐遊樂設施前興奮起來。

由於主遊樂設施有身高限制，因此園內還提供了小個子的孩童也能乘坐的雲霄飛車「鷹馬的飛行」。在這裡我要提供一個珍貴的資訊，以雲霄飛車而言，它的確很刺激有趣，但我最推薦的其實是乘坐時眺望到的風景。在哈利波特的世界中，這裡是能以最高的視角欣賞美麗的霍格華茲城堡與街道的地點。從「鷹馬的飛行」俯瞰鎮上櫛比鱗次的屋頂，是我最愛的風景之一。

連廁所都是遊樂設施

自「哈利波特魔法世界」於二〇一〇年六月於美國奧蘭多落成，到二〇一四進駐日本環球影城，期間共歷經了四年歲月。在日本施工時，我們盡力改善哈利波特於奧蘭多完成後所浮現的問題，並將四年間技術的進步反映出來，加強品質與主題性，試圖打造出更棒的哈利波特樂園。

日本的主要設施「禁忌之旅」，採用了奧蘭多在開發哈利波特時還沒有的４Ｋ投影技術，

以追求更精緻、更鮮明立體的影像。

為了加強主題性，我們還將對哈利波特的堅持延伸到各個層面。例如廁所。在奧蘭多的女廁，會遇見愛哭鬼麥朵（於故事中登場的女學生幽靈）。就連廁所入口，都充滿了魔法世界的氛圍（但一進入廁所就是現代的麻瓜廁所了），我認為這是一個極棒的點子，而在日本，這點更加進步。日本環球影城將廁所內的空間，打造成了霍格華茲的廁所。

這其實有過很大的爭議。西式廁所的隔間，一般會在左右隔板與門板的下方，留下離地二十公分的空隙，在電影中，霍格華茲城堡的廁所也是如此。然而，習慣在密閉空間如廁、看慣隔板連接到地上的日本人，每每到國外旅行，撞見下面有縫隙的廁所，心裡難免會有些在意。究竟要配合日本的人習慣，把隔板延伸到底呢，還是要按照霍格華茲的廁所如實呈現呢？這在公司內部引發了相當的討論。最後我們的結論是回歸「Authentic（真實）」的原則，完美地將霍格華茲的廁所重現出來。

因此哈利波特區的廁所，就是電影中出現過的廁所，隔間下的空隙也按照霍格華茲的設定（如同一般的西式廁所）空了下來。可能有人會對這個空隙感到不自在，但反正這裡是魔法世界，就好好享受這些與日常生活不一樣的情境吧。這也意謂著，就連廁所都成了遊樂設施。

除此之外，我還打算在日本的哈利特魔法世界，追加能讓遊客體驗增值的要素，例如讓在奧蘭多不曾登場的真正貓頭鷹，出現在小鎮上（若無法實現，那我先跟大家賠罪）；在霍格華

茲城堡旁的黑湖，搭建能以最佳角度拍攝城堡的棧橋；在霍格華茲特快車中佈置電影內出現過的車廂，讓遊客拍攝紀念照等等。

不必長時間排隊就能入場的預約券系統

另一項日本環球影城公司必須解決的燙手山芋，就是「**如何讓遊客不需長時間排隊，便可以進入這個區？**」。早一步開放的奧蘭多影城，在哈利波特園區剛開放時，遊客必須排八小時才能進入該區。日本環球影城為了減輕遊客排隊的負擔，決定採用完全預約制（注意：實際運行後，本系統隨時可能變更、微調，因此大家前往時，一定要先到日本環球影城的官方網站上，確認最新的入園方法）。

只要事先取得優先入場券，或者當日領取預約券，再於指定時間前往，就能不浪費長時間排隊，也能進入哈利波特園區，並可在指定時間前享受其它的遊樂設施。日本環球影城除了哈利波特以外，還有許多世界級的遊樂設備。到了萬聖節、聖誕節等不同的季節，也會舉辦季節限定的活動。為了讓遊客不要花太長時間排隊，然後盡可能獲得更多感動的體驗，人山人海的哈利波特就一定要用預約券或優先入場券來全程對應。

預約券可以在入園後，從指定的機器取得，並按照上面標記的時間前往哈利波特園區的入口，過程非常簡單明瞭。優先入場券則大致分為兩種系統，第一種是由日本環球影城官方合作旅行社JTB，以及JR西日本所販售的套裝行程，包含優先入場券，這種是專為遠道而來的遊客所設計的；另一種是所有人都能額外購買的環球特快入場券。環球特快入場券又分成好幾種，它可以讓遊客在這難得的一日盡量減少排隊時間，並且充分體驗券上指定的遊樂設施。

在這裡我想稍微岔開一下話題。偶爾會有第一次來日本環球影城的遊客問這樣的問題：

「你們把Fast Pass拿來販賣嗎？」日本環球影城的環球特快入場券，跟Fast Pass並不相同。它不像東京迪士尼樂園的Fast Pass，必須在指定時間前往，而是可以按照遊客自己的步調，來回於想搭乘的遊樂設施，讓時間運用更有效率。

話說回來，我曾經在東京迪士尼樂園，因為走太慢而沒搶到Fast Pass，無顏面對老婆大人與一家老小（笑）。坦白說，我和老婆都超愛迪士尼。我們第一個孩子的名字，甚至還取「米老鼠」（Mickey Mouse）的諧音，叫作「Miki」呢。

曾經有一次我們全家去東京迪士尼樂園玩，當時園區一開，為了家中的老大和老二，我和老婆便趕進衝去搶兩種不同的Fast Pass，但因為我是路癡，加上運動不足，不一會兒腳程就慢

了，不得不在其它爸爸們、哥哥們的快腳前敗下陣來。結果最後只有平日就精神奕奕的老婆搶

到Fast Pass。那一天，身為父親的我威嚴掃地，各位可以想像，老婆是如何唸我唸個不停了。

環球特快入場券對像我這樣的遊客而言，就是一個很令人感激的選項了。它不但可以事

前購買，若是「環球特快入場券8」還能不按照順序，搭乘八種指定的遊樂設施。這雖然是我

個人的想法，但我認為環球特快入場券對各位遊客而言，是一種能擁有更多選項的劃時代的系

統。

雖然也有人用負面的方式解讀它，認為只有有錢人才能享有特殊待遇，但願意多付錢的

人，本來就可以坐在視野較佳的位子上，擁有更棒的體驗不是嗎？這不是世間的常理嗎？為什

麼主題樂園就只能單單收取門票費用呢？不論是像Fast Pass一樣，用開園衝刺的「移動速度」

來區分遊客，還是像快速通關券一樣，透過「金錢選項」來區分遊客，在我看來，道理都是一

樣的。

多虧如此，日本環球影城的環球特快入場券廣受好評，尤其是無法頻繁來場、遠道而來的

遊客，更能在時間運用上提升效率，體驗更多的遊樂設備，環球特快入場券的售票率也因此年

年提升。對許多遊客而言，環球特快入場券是一項良政，因為不論是來自關西，還是千里迢迢

而來，只要事前購買，當天就能放心玩耍，大幅縮短排隊時間。像這樣讓遊客擁有多樣化的選

擇，對我而言是非常重要的。

尤其在人潮眾多的日子，一天所能入園的人數有其限制，預約券也會像Fast Pass一樣，有可能在中午前全數發完。日本環球影城希望每位遊客都能賓至如歸，因此，我還打算開發一個系統，將取消預約券、環球特快入場券的人的份，候補給無法取得預約券的遊客（如果沒開發成功，我在此先向大家致歉！）為了讓即使只多一位遊客更開心，營運本部可是卯足了勁在努力哪。

日本環球影城為何能持續進攻？

中小企業要生存，只能百戰百勝！

只要我還在日本環球影城經營公司，今後也會持續挑戰「進攻生存之道」。若這間公司只想守成，那就請個我以外的、擅長維持現狀的人來經營就可以了。

若問我，為什麼要這樣不斷進攻？我會回答，因為我從過去各式各樣企業的興衰數據中，看見了一個趨勢。那就是，**只要是中小企業，或者該公司在業界並非龍頭，為了生存，就只能持續進攻以取勝**。日本環球影城雖是頗具規模的中堅企業，但是在我看來，只要營業額不足一千億日圓，都算小型企業。如果決定守成而疏忽改革，便很有可能一敗塗地。

何況日本環球影城還是娛樂企業。為了適應消費者們的需求變化時常自我改革、頻繁催生新點子以免被淘汰，就是娛樂產業背負的宿命。這當中的關鍵，在於能讓全公司保持持續進攻的危機意識多久。

從日本環球影城公司內的氣氛與部下的反應來看，我發覺大家似乎很容易滿足、偏於安定。甚至到現在，還沉浸在兩年前，靠著十週年慶大幅提升遊客數目，擺脫數年來每下愈況營業慘狀的喜悅裡。抱持野心，希望打造出比十週年慶更輝煌成果的人，在公司內少得可憐，這

讓我感到相當意外。

多數人的想法偏於「保守」，認為十週年慶之所以成功達到近九百萬名集客人數，是「十週年慶」幸運所致，隔年人潮必然下滑。既然如此，只要將遊客數目維持在一定的程度，不要流失太多就好。

事實上，在主題樂園業界的確有所謂的「週年慶」詛咒，只要週年慶大獲成功，隔年人潮就會減少。日本環球影城五週年後的隔年，也是吃盡了苦頭，迪士尼樂園二十五週年慶的隔年，遊客數量也減少了。不只日本，全世界的主題樂園，都曾經發生過週年慶成功後，隔年業績下降的「週年慶詛咒」。

但這並不是什麼超自然神秘力量。週年慶詛咒的真面目，從行銷便能窺知一二。由於週年慶的特別感（認為今年是週年慶，一定會有更特殊、更棒體驗價值的消費者心理），遊客會將隔年來玩的需求往前挪，這就是原因所在。只要存著「十週年慶隔年人潮一定會下滑，只要別下滑太多就好」的心態，那麼不論怎麼絞盡腦汁，一定都想不出能超越十週年成果的創意。因為大家在還沒開打就先認輸了。

正因為我抱持著十週年慶隔年也要獲勝的使命感，提前將「週年慶詛咒的影響」納入考量，防患於未然，才能事先準備好新家庭遊樂區「環球奇境」，來吸引多過週年慶詛咒將損失

的人潮。

結果，十週年慶的隔年二〇一二年，集客數量提升了一百萬人，使影城業績成長至將近一千萬人次。可見只要告訴自己能夠獲勝，並且好好準備，還是可以戰勝「週年慶詛咒」。

我知道辛苦翻越一座山嶺後，都會想喘口氣、休息一下，但我認為，應該立刻起身，朝著更高的峰頂一步步邁進。

或許是缺乏進攻意識，或許是潛意識中恐懼攻擊的風險，不知為何，自然地變成守成模式的人似乎很多。他們只要嘗到一點甜頭就會立刻滿足，沒有意識到是否還有更恰當的方法，進而錯失思索未來能否更好的機會。

例如以前，某個音樂活動的票賣完時，部下們全都欣喜若狂，大喊「太棒啦！才幾分鐘就售罄了！」但我看著他們，心裡卻很惆悵，因為當時我正為了票券的定價與張數設定錯誤，而自我反省，內心滿是遺憾……。

這三年來，常有許多人誇獎我，說我奇蹟似地讓日本環球影城復活了，但就我而言，儘管這樣的成果令人欣慰，這三年來，其實還有很多地方必須反省、改進，所以我一直在思考如果再做一次，什麼樣的方法可以達到更好的效果，並且等待機會，將這些點子一一兌現。我認

為，絕對不能滿足於現況。

如此「標新立異」的我，在三年半前來到這個平靜的組織，肯定讓我的部下們吃盡了苦頭。我所圖的，是積極進取的「取勝意識的改革」，如果我是他們，一定會覺得壓力很大吧。但他們仍然非常努力，與我並肩作戰至此。現在也已經有不少人愛上了勝利的滋味，從一開始就認為即使成功，也能做到更好。但還是有人無法跳脫以往成功的框架，缺乏創新想法。

其實一言以蔽之，在外在條件沒有大幅變動的情況下，想要達到「好的結果（也就是不同的結果）」，只有這以下兩種方法：**「做不同的事」和「用不同的方法做同一件事」**。對此毋庸置疑。因此為了得到更好的結果，我們一定要持續摸索「不同的事情」與「不同的方法」。

不持續改變就無法生存，因此害怕改變是絕對不行通的。為了產生變化，被迫放棄某些重要的事情，是常有的事。想要改變、達到某個更高的成就，就得忍痛割捨某些堅持。或許正是為了逃避這種痛苦，人類才那麼容易滿足。對改變而言，最大的敵人，就是「安於現況」。

在這個社會上，愈是成功，伴隨的危險性就愈高。像日本環球影城這種規模的企業及業界型態，想要平穩飛行，從一開始就是不可能的。是要持續進攻飛得更高更遠呢？還是停留在原地，漸漸陷入困境而墜落呢？兩者只能擇一，今後我也會將這種危機意識繼續滲透到組織的每個角落。

將經營資源戰略性選擇集中，用創意贏得勝利！

靠經營資源取勝的企業，即使遇到一次或兩次嚴重的失敗，也能靠規模去彌補。我以前任職的P&G這間龐大的企業就是如此。即使某個品牌投資了數十億卻失敗、即使某個國家的某個品項造成了超過一百億日圓的營業虧損，仍然有其它經營順利的品牌或國家可以填補這些凹洞。只要規模夠大，就能將投資組合（portfolio）建構起來。

但中小企業不是如此。經營資源少的企業，一定要先將資源集中在最重要的事物上，才能取勝。如果為了躲避風險，就將雞蛋擺在不同籃子裡，便很有可能因為資源不足，反而打翻所有的籃子。因此與大企業相比，中小企業更要孤注一擲，才能取勝。

為此，中小企業更要比大企業會動腦，更要善使謀略。催生出來的創意，品質與速度也要比大企業來得優秀，否則一切都是空談。既然經營資源不如人，就要靠高超的智慧一決勝負。

想要贏過比自己強大數倍的敵人，當然就要鍥而不捨付出數倍以上的努力。這麼一來，就能靠戰略與創意，屢戰屢勝了。身為一間企業，無論如何都要生存下來。而為了生存，就得百戰百勝，持續成長。

從日本環球影城開始，為日本帶來元氣！

日本是我深愛的國家。進入外資企業後，我一直在充滿外國人的環境下工作，也與家人在美國住過幾年，這些經歷使我變得更愛日本。

在我看來，日本是個充滿奇蹟的國度。大和民族在這資源稀少的小島上，靠著互信互助，共同養育一億兩千萬名人口。日本人善於忍耐、勤奮不懈，自先人一路努力至今，創造了享譽全球的文化與經濟。我對日本這個國家感到驕傲，也一直以身為日本人為榮，即使身在海外，心中也總是高舉著日本國旗奮戰。

我認為，日本環球影城身為公共機構，與日本這塊土地上所有的企業一樣，對於讓影城的事業扎根的日本社會，有著重大的責任，且對社會而言還具有無限的可能性。隨著日本環球影城的持續成長，將會有愈來愈多的就業機會誕生，政府稅收也能提升，並且刺激經濟，這種種優點與正面影響，都會回饋日本社會。畢竟主題樂園是一種特別能帶動經濟的強大特殊產業，是經濟的強力推手。

主題樂園的優點在於能頻繁、反覆投資大型設備；能在當地創造大量的就業機會；能從近郊甚至很遠的地方吸引遊客，創造數百萬的人潮；讓許許多多的人心情開朗、振作精神……。

大型的主題樂園，能大幅活化社會的經濟。

如果日本環球影城倒下了，那麼在日本擁有世界規模，又具有以上種種社會意義的大型主題樂園，就只剩下東京迪士尼樂園了。

只有一座，而且在東邊。這對關東人來說或許影響不大，但對整個日本而言，其實並不樂觀。因為這樣就無法帶動更多的人潮，經濟就不會活絡起來。讓許許多多的人長距離移動，才能讓錢潮與資訊流通，使社會充滿活力。關東比關西多上將近三倍的人口。就這層意義上而言，**讓人潮從東往西流動，將能為日本國內的經濟注入源源不絕的力量。**

東京迪士尼樂園也好、東京奧運也好，雖然都是美好的事情，但若以「必須讓日本人口最稠密的關東，釋放出人潮大幅流動」來看，卻不是好點子。放眼全日本，就會發現東京以外的地方，真的需要更加努力。

由此來看，身為業界第二，且位在西邊的日本環球影城，抱持的責任就很重大了。日本環球影城下在哈利波特上的賭注，也關係著日本全體的公共利益。根據預估經濟效益的權威——關西大學的宮本勝浩教授估算，「哈利波特魔法世界」開幕後十年，日本環球影城將為整體日本社會帶來高達五點六兆日圓的經濟效益。

這種規模的公司，加上主題樂園業界生態的特殊性，以及全球最強電影品牌【哈利波特】

的魅力，將能在往後的十年，為日本社會帶來龐大的影響，創造五點六兆日圓的經濟奇蹟。甚至在將來，日本環球影城身為日本企業，還能將遊樂園產業的智慧與經驗出口到國外，為日本帶來更龐大、永續的社會貢獻。

這對我而言是一件非常振奮人心的事情。一想到身為日本人，能創造出那麼多價值，而我們努力的路途前方，將有著對社會更大的貢獻，我內心深處便突然湧現一股熱流。日本環球影城這個私人企業的成功，乃至於我們每個人個人的成功，在回饋社會的凜然大義之下，都顯得微不足道了。反過來看，若少了這份大義，我也不認為日本環球影城能走到這裡。

而我心中還有另一個股強勁的動力。那就是我很單純地希望，日本人能夠看見世界上真正精彩的、美麗的、快樂的、感動的事物。

主題樂園是只有先進國家才能擁有的奢侈享受。如果沒有超過一定人數、擁有一定比例可支配所得的富裕世代，就無法形成足以讓遊樂園投資大型設備的市場。因此主題樂園正是該國家或區域豐饒富庶的象徵。

而主題樂園，對「某種客群」又特別重要。「某種客群」指的是日本女性（包括母親）。

對她們而言，主題樂園是抒發壓力不可多得的地方。日本女性前往主題樂園的頻率，約是美國

女性的兩倍。而在全世界，日本女性也是出了名地熱愛主題樂園（尤其是為人母）。各位知道為什麼嗎？

以下是我個人的想法。在先進國家中，由於日本的特殊文化，很少有設施能讓母親毫無罪惡感地消除壓力。相較於其它先進國家，日本的家事幾乎都落在女性身上，因此許多人都對像歐美一樣將小孩寄託在其它地方消除壓力的行為感到心虛。日本女性總是一味地犧牲、奉獻，為了家庭、為了孩子，將一切的心血傾注在孩子的教育，將自己的快樂排在最後面，這種女性內的價值觀，從以前一直延續至今。因此對她們而言，能和孩子一同玩耍的主題樂園，是非常難能可貴的。

每當我在園區內走動，看見帶著孩子來玩的母親，我都會發自內心祈禱「希望對她們能擁有美好的一天……」。之所以打造環球奇境，也是基於這樣的理想。

如果能讓這座主題樂園更加成功，使影城充滿更多全球最棒的娛樂，就能讓日本堅強偉大的母親們、充滿未來的孩子們，以及許許多多需要抒發壓力的男女老幼更有精神。一思及此，我心中便湧現一股神奇的力量。

這種感覺，說來抱歉，我在前公司賣洗髮精時，從來不曾有過。雖然我一樣是秉持著熱

情，努力做好前一份工作，但與現在相比，我也不過就是在工作而已。來日本環球影城前，我從不知道，原來從事自己真正熱愛的工作，內心竟然可以湧現這麼強大的力量。

當然，洗髮精在世界上固然是很重要的產品，但娛樂卻能為人製造一天或者一輩子的回憶，如此龐大的影響力，對我個人而言更有意義。因此即便逆境不斷襲來、即便筋疲力竭、搖搖欲墜，我也總能向前踏出一步。早上一醒來，我便立刻思考該解決哪些問題，直到夜晚入睡，不，即便在夢中，我也總能鍥而不捨地發想創意。

而我之所以能做到這點，原因在於透過娛樂為人們帶來朝氣，與我本身的價值觀完全契合，使我內心產生了「喜悅的力量」。之後我該想出什麼樣的精采娛樂，帶給大家驚喜呢？每天我都不斷在思考這件事情，儘管身體很疲憊，精神卻很振奮，而且很雀躍。

其實，每當我們設計的節目大獲成功，看見遊客因為感動而露出燦爛的笑容，反而是我們被賦予了由脊椎傳到指尖，那如電流奔走般的感動與勇氣。「為人們帶來朝氣」這份為社會著想的心念，也回饋到我們身上了，對此我們深感謝意。因此包含我在內，眾多的日本環球影城工作人員才能直至今日依然奮鬥不懈。

我撰寫這份原稿時，一邊用黑莓機觀看今天（二〇一三年十一月三十日）傳來的最新數

據。看來這期眾所矚目的最後打席——二〇一三年的聖誕節活動，同樣揮出了漂亮的全壘打。

日本環球影城，對於每年聖誕節活動中的聖誕樹與表演秀、品質都很講究。

例如那彷彿不屬於遊樂園，秉持正統音樂劇信念所誕生的燈光秀「天使的奇蹟二」，就是以好幾棟建築物為舞台背景，大規模投影的立體光雕，再搭配大批舞群所結合而成的表演。節目的壓軸，除了有照亮夜空、絢麗迷人的煙火秀，還有由世界級歌劇歌手帶來的現場演唱。

我們相信「現場演唱」的力量。其實主題樂園很少會花費這麼高昂的價格堅持「原音」。

我們邀請了世界級的歌劇歌手，以及一流表演者們又唱又跳，在來大阪的兩個月裡，頂著冬天乾燥的氣候，在冷颼颼的戶外，每晚「現場」演唱。大概是原音有著特有的波動吧，或者是有著錄音無法傳達出來的美妙音質，我們希望將真正的現場表演及透過每晚現場演出、所激盪出來的歌劇的精彩及其震撼，傳達給觀眾。

我想，許多遊客應該都是第一次聽歌劇歌手現場演唱。或許這能讓許許多多的孩子，因為聽到「真實原音」，而在心中留下對戲劇、對歌劇的美好印象、為歌聲的力量而動容，成為日本將來文化的明日之星。

去年初次表演，就創下驚人遊客滿意度的「天使的奇蹟二」，於二〇一三年十一月十九日，在美國發表的第二十屆「THEA Award」（類似主題樂園的金像獎）榮獲大獎。看了這個

表演，不只會沉浸在滿滿的聖誕氣氛中，還會想要對自己的父母、孩子、情人、朋友，說聲「謝謝你」。「天使的奇蹟二」就是一個這麼溫馨美好的表演。

多虧如此，今年十一月的入園人數也超越了一百萬人次。而影城從八月開始，早已連續四個月超過一百萬人，與開幕當年連續四個月超過一百萬人次的紀錄並列。

依現今的來客趨勢來看，十二月衝破一百萬人次的可能性極高，相信很快就能突破開幕當年的紀錄，創下五個月連續突破一百萬人次的最佳成績。如此一來，相信以後每年也都能跨越自開幕以來設立的一千萬人大大關了。

這三年來的谷底重生之路，以及即將開幕的「哈利波特魔法世界」，將為日本環球影城創下新的里程碑。日本環球影城身為一間公司，將會以有效經營主題樂園的知識為武器，開闢出飛躍性的商機。而我也深信，這座遊樂園、這間公司，還有很多可以成長、進步的空間。

在不易滿足的人的眼中，總有太多不盡完美的地方。例如遊樂設施可以做得更棒一點，遊客服務的品質也可以再好一點。從關西放眼全國，「日本環球影城」這塊招牌，顯然還有突飛猛進的空間。

其實仔細一想，有成長空間是很正常的。畢竟日本環球影城，只是一間成立十多年的年輕公司，還有許多挑戰與大幅成長的空間，離滿足還差得遠呢。因此我們更應該持續提高戰略

性，用創意奮戰到底，強化人事與組織，透過人的力量，讓「品牌」發光發亮。該做的事情實在太多了。

但真正令我慶幸的，是我們不畏風險、持續挑戰，能直接促進日本社會整體的公共利益，除了能帶來龐大的經濟效應以外，還能讓數百萬人綻放出新的笑容。我想透過日本環球影城，以亞洲為中心，從國外吸引眾多的觀光客來日本，並讓日本全國各地的人們動起來，讓日本更有朝氣！我打從心底如此希望。這份強大的力量將化為我的糧草，支持我不畏風險，在持續挑戰的道路上前行。

往後，日本環球影城將會繼續為日本的大小朋友，帶來從全球網羅的最棒娛樂。這份願望，便是我的決心。

「將世界最棒呈現給你」日本環球影城

森岡毅

行銷部長、執行董事、總經理

日本環球影城株式會社

雲霄飛車為何會倒退嚕？

創意、行動、決斷力，日本環球影城谷底重生之路

(USJのジェットコースターはなぜ後ろ向きに走ったのか？
V字回復をもたらしたヒットの法則)

作　　　者	森岡毅
翻　　　譯	蘇暐婷
責任編輯	張芝瑜
美術設計	李東記
內頁排版	劉曜徵

國家圖書館出版品預行編目 (CIP) 資料

雲霄飛車為何會倒退嚕？創意、行動、決斷力，日本環球
影城谷底重生之路 / 森岡毅作；蘇暐婷翻譯 . -- 初版 . -- 臺
北市：麥浩斯出版：家庭傳媒城邦分公司發行，2016.07
　　面；　　公分
譯自：USJ のジェットコースターはなぜ後ろ向きに走っ
たのか？：V 字回復をもたらしたヒットの法則
ISBN 978-986-408-158-5（平裝）
1. 日本環球影城 2. 行銷管理
991.431　　　　　　　　　　　　　　　　105005936

發 行 人	何飛鵬
事業群總經理	李淑霞
副 社 長	林佳育
主　　編	張素雯
出　　版	城邦文化事業股份有限公司 麥浩斯出版
E-mail	cs@myhomelife.com.tw
地　　址	104 台北市民生東路二段 141 號 2 樓
電　　話	02-2500-7578
發　　行	英屬蓋曼群島商家庭傳媒股份有限公司城邦分公司
地　　址	104 台北市中山區民生東路二段 141 號 6 樓
讀者服務專線	0800-020-299（09:30 ～ 12:00; 13:30 ～ 17:00）
讀者服務傳真	02-2517-0999
讀者服務信箱	Email: csc@cite.com.tw
劃撥帳號	1983-3516
劃撥戶名	英屬蓋曼群島商家庭傳媒股份有限公司城邦分公司
香港發行	城邦（香港）出版集團有限公司
地　　址	香港灣仔駱克道 193 號東超商業中心 1 樓
電　　話	852-2508-6231
傳　　真	852-2578-9337
馬新發行	城邦（馬新）出版集團 Cite（M）Sdn. Bhd.
地　　址	41, Jalan Radin Anum, Bandar Baru Sri Petaling, 57000 Kuala Lumpur,
電　　話	603-90578822　　傳真　　603-90576622
總 經 銷	聯合發行股份有限公司
電　　話	02-29178022　　傳真　　02-29156275
製版印刷	凱林彩印股份有限公司
定　　價	新台幣 350 元／港幣 117 元

2016 年 7 月初版一刷 · Printed In Taiwan
版權所有 · 翻印必究（缺頁或破損請寄回更換）
I S B N　　978-986-408-158-5